2 以愛創造連繫

偶然裡，靈犀有序。

規矩中，妙筆生花。

方圓天地的種種莫名奇妙，當下往往不由分說。感悟，也許非得經過一番磨煉、顛覆、掙扎、沉澱不可⋯⋯然後，回頭發現，本來無以名狀的，甚或不屑一顧的，原來並非偶然。各種不在人生計劃裡的意料之外，都恰如其分地當頭棒喝，挑戰常態。那一觸即發的結果，叫「成長」。

發生，絲毫不差。原因，明明白白。

認識小卡，也正源於偶然。即使見面機會不多，在那得天獨厚的娃娃臉背後，不難感受到他那股沉實自信的巨大能量。因為，他相信，信念能夠推動改變，讓人的生活更好。

簡單，動人。

《築・愛》不單收集了小卡及團隊多項精彩的空間作品，更是他本人坦率的成長日記。儘管文字說

事、抒情，經歷卻是連風帶雨地造就了不枉人生。

感謝小卡無私地分享了自己的生命風景，豐富了我們對閱讀建築的角度，同時思考無常人生的趣味和意義。

楊如虹

香港恒生大學協理副校長（校園發展服務）

前任香港中文大學校友事務處處長

序二

小卡傳來新著作，也邀請我寫些感想，我感到很榮幸。

認識小卡是在中文大學任職的時候，勉強算教過他，後來在其他場合合作過，包括我家的設計、在威尼斯雙年展的作品，都是由他一手包辦，所以相當熟稔。

小卡的藝術才份不低，當他表示要轉系的時候，大家除了不捨，也覺得可惜。但他轉系之後，仍然修畢藝術系主修的學分，嚴格來說也不算離開藝術系，只是多添了一個身份而已。小卡轉系之後，我還透過其時建築系的助教與他聯繫，甚至看過他的作業，大家都驚訝他如何把在藝術系所學轉化至建築專業外，也看到他做課業的專注及用功，他用了十二分的力來贏得同儕的尊重。

我很少和教過的學生獨處，小卡是例外，我和他到過威尼斯兩次，相處了幾週，談過很多，其時他創業不久，了解到他是一位有能力、有視野、有看法的年輕人，已覺得他有很大的發展空間。他除了敏銳的設計觸覺，也重視人本關懷，這從當時他帶到威尼斯的合作者的關係可看到一二。這種工作能力、重視人情，也不斷反省的自身性格，與這本著作的取向十分契合。這不光是一本作品集，也是一個人如何學習，如何成長，如何在過程中自省的記錄……有關設計的書一般不會觸及這些個人成長

8

的問題，但這些問題其實從四方八面影響著創作人。

我喜歡這本集子的原因，是因為它由人出發。雖然小卡的作品由扶手小件到大型公共建築項目都有，都是由自己的經驗，再伸延到對空間和使用者的關懷出發。藝術和設計的分別，很多論者都會說是取決於創作所服務的對象的問題，藝術是關心自己，設計是服務他人。小卡對自己的創作過程的描述，正好接合了對自己的反省，和家人的關係，再伸延到對他人、空間需要的關懷，這進路突顯了作為設計師的心路歷程，設計再不是風格技術的選擇和拼湊，更是自己對世界的觀照，就這點來說，是近乎一位藝術家的取態了。

我相當享受這本集子，因為它不光是一個建築師才華的陳示，更是一個創作人坦誠的生活分享，內裡有很私密的生活片段，也有和客戶、和項目交遇過程的感情和解難智慧，很高興小卡在人生和事業發展的這重要階段，能和更多人分享他的經驗。

陳育強

前香港中文大學藝術系教授

香港藝術學院署理院長

和 Kar 認識是因為高皓正的介紹，這賢才太厲害，自己的專業、創立的新業和社會的活動，是超人才吃得消的。

這是香港可悲可恥的現實。

Kar 好有才氣，他知道我志在協助香港成為創意和文化之都，他講解了他水上人家博物館的構思，精彩極了。可惜，在香港，大家都錢錢錢，而這些稱為「吃不得的東西」，上不以為政，士不以為行。

Kar，我們算是上一批，你接力後，記得要協助香港發展創意文化經濟。所有精神靈魂活動都要經費，所以，以上事情和事業產生的財政需要，你要努力克服，成為設計和藝術能夠有財政投資或支援的力量示範。你的創意無限，件件可喜，展現了商業和創意並重。創意和文藝可以使低潮的社會得到新希望，殘酷的人際現況變得和諧。

最後，年輕人相信明天！

Kar，你加油呀！

李偉民律師

文化同道

「上帝用我的肋骨造了妳，所以我願意為妳承擔一切。」

他大概不知道這是我認為他對我說過最浪漫最震撼的一句說話。從此我緊記著我就是最緊貼他心臟的骨頭，是我倆命中注定中最貼心最親密最浪漫的證明。

造物主把我們這兩個遍體鱗傷的傷者從傷害中治癒，過去以及彼此互相造成的傷害令我們產生了很多自卑和恨，恨自己不完美，恨自己倒楣，恨對方不珍惜，恨對方踐踏信任，但自卑和恨從來都解決不了任何問題。

「我們愛　因為神先愛。」

這是他從絕地救起我、救起我們關係的一句說話。感謝上帝用愛感動他，再讓他用發自內心最無私最寬容的愛去修補了我們之間一切新舊的裂痕，令我深深體會惟有愛能超越恨與自私，惟有愛能彌合傷口與裂痕，惟有愛能救贖罪與惡。

12

《築‧愛》有他追尋自己遺落與自己身體最匹配的肋骨的故事，然後你會感受到我找回一個最沒有排斥的歸屬的感動。

我不懂建築設計，《築‧愛》的重點也不是圍繞我倆的愛情故事，但我身邊的他本就擅長從白紙從平面從最原始的，在心中重新建構再建造出來變成立體又創新的事物，從讓自己看見到讓別人看見的這個過程，他都充滿自信充滿魅力，隨時都能給自己和別人無限的可能和選擇。

而今天，他寫《築‧愛》這本書不單以一個建築空間設計師的身份去留名，他更是一個用愛治療別人的實踐者，他用白紙黑字、用他的生命把愛寫出來，讓大家看見他的經歷、他的堅持、他的成長。他將愛同樣立體化地建築在裂縫和關係上，希望大家有新的理解和選擇。不要害怕在裂痕上重新開始，因為你也可以用愛修補一切你重視的關係，重寫屬於你自己偏好的故事。

葉陳萱遙

以愛
建築關係

BUILD A LOVING
RELATIONSHIP

1.

香港中文大學校友會會議中心

建築於校友與校舍之間

1.1

CUHK ALUMNI
ASSOCIATIONS
CENTRE

亞里士多德（Aristotle）曾說：「人生最終的價值在於覺醒和思考的能力，而不只在於生存。」生活充滿意想不到的未知，有時一件小事就可能改變某個選擇，一個決定，也可能改變人的一生，甚至改變很多人的生活。

其中一個能為人帶來巨大改變的未知數是大學校園。脫離了中小學的規管，尚未正式踏足社會，在身為大學生的幾年間，人們在自由的空間裡盡情探索，尋找並思考生活的方向與生存的意義。

而對於五年內在香港中文大學修畢藝術系和建築系學分的小卡來說，中大帶給他的，遠超出學術知識和創作靈感，還有思考能力、自信心和自我認同。

「在中大讀藝術有個好處，就是中西藝術都要懂。藝術系要學很多媒介，包括素描、油畫、水彩、版畫、山水、書法等等，難度大點的還有雕塑、陶瓷、混合媒介創作等。每個科目都分得很仔細，連國畫也分成花鳥、山水、人物、現代水墨等不同類型，我們大部份都要學習。」

藝術系學生特別忙碌，除了不斷學習新的創作媒介，在進入中大的第一年還要先「洗底」——

因為在中學或各種繪畫班上學到的，基本上都不是藝術，而是技術。以前小卡只懂得畫得神似，到了大學才發現，畫得像不重要，重要的是表現了怎樣的精神面貌和意義，後者才是判斷藝術品價值的關鍵。

香港的基礎美術教育注重技藝層面，學生對藝術風格的流變及藝術作品的理解不深，領悟能力較弱。進入大學後，要在短短幾個學年裡學習藝術思想，理解當代藝術，並不容易。頭半年小卡一直混沌迷惘，不知道在做什麼，也不知道學了什麼。後來他獨自去了外國旅行，期間參觀了很多博物館，看到很多外國經典的藝術作品，擴闊了眼界，對藝術和創作才有了更深刻的認識。好不容易在追尋學問的道路上有所進展，這時一堂水彩課，又給他的思想帶來另一番衝擊。

「第二年上學期要上水彩課，第一課時，老師給了一個題目，叫『無題』。『無題』這道題目，對我的影響很深。」

一張白紙、各種顏料，隨便畫什麼都可以，你想表達的，是什麼呢？

20

小卡的「無題」，是一片空白、手足無措。

「原來當人在怎樣都行、沒有限制的情況下，真的會不知道做什麼才好。」

由於沒有題目局限，小卡需要思考什麼是令他最感動、對他有最深影響的事，令他最為渴望將這種感受創作出來。「我發現沒有。真的沒有。」

這個認知令他十分羞愧——一個大學二年級的藝術系學生，腦子裡卻完全沒有對社會的感受，沒有重視的人事物，沒有想表達的思想；或者就算有，也沒能力梳理表達呈現。他不是沒看過著名的藝術作品，不是不知道屬害的藝術家都畫些什麼，但輪到他自己的時候，卻既沒想法，也表達不出來。

那麼小卡交了怎樣的功課呢？他將自己小時候跟媽媽去內地火車站時，看到很多小朋友在地上跪著乞討的畫面畫了出來。但即使在畫畫的時候，他也覺得自己很幼稚，「我竟然是這麼膚淺的一個人，這樣的景象竟然就是人生中惟一值得畫出來的東西。這就是我的第一張水彩畫。」

● 探尋最真實的自己

「少年不識愁滋味，為賦新詞強說愁。」少年勉強完成了功課，內心卻很慚愧。這份功課令小卡受到很大打擊，然而這只是開始。他每個星期都要畫一幅「無題」，在上課時，學生還要輪流拿著畫作向老師和其他同學展示，讓人公開評論這張畫畫得怎樣。「人人都盯著自己畫的東西，這個過程特別丟臉。在我的印象中，全班差不多八成的同學在展示自己的作品時都會哭，連我自己也無法倖免。」

一節水彩課，也是一面鏡子，映照每個學生的創作意識，過程難堪也珍貴。「我很珍惜課堂評論的時間。讀藝術的人有很強的批判能力，並非只是看表面的繪畫技巧，而是從這些技法中判斷你的思考模式、心理狀態：為什麼這樣處理？處於什麼思想狀態下才會這樣畫？其實都是很有哲學意味的思考。原創性的堅持，就是來自這些被人不停批評的過程。隨口稱讚他人很容易，想知道事情的真相卻很難。工作後就沒有人批評你了，覺得你不好也只會躲在背後說，沒什麼人真的會坦白告訴你，所以批評的過程十分珍貴。」

藝術創作源於思考，學會思考，懂得切實地評論，才能產生感悟，進而迸發有意義的靈感。水彩課強調的是「開竅」，通過每週的自由創作和批判，深入挖掘內心，稍微作虛弄假都會受到批評，令人體無完膚，呈現最真實的本質。不停地畫「無題」，不停地被人評論，也就是不停地面對自己，不停地認識其他人眼中的自己。這一次的自我認知，對小卡影響深遠。

「這個課程設計得很好，令我們在短時間裡認清最真實的自己，從而急促成長。原來我不屬害、不特別，也沒多少人生經歷，見識少、視野狹隘，對事情的理解很表面，有很多不足。開竅指的是願意接受自己就是一個無知、沒有內涵的人，我要接受這樣的自己，也要去找我感興趣和

一節水彩課，令小卡在創作技巧和思想層面都開竅了。

重視的東西。認識自己、了解自己是很重要的開始，以後不需要裝模作樣，做不到的就坦誠告訴別人做不到。」

從難堪，到接受，從覺醒，到思考，過程談何容易？小卡當然不可能在短短一個學期就完成蛻變，聰明的他決定另闢蹊徑：既然我這個人沒有內涵，那就不講內容，專注於其他層面好了。於是他將畫作主題轉移至探討藝術的進化。什麼是藝術？什麼是繪畫？藝術本身，成為了他的新題目。原意是避免畫作膚淺空泛，但是隨著研究深入，他對於藝術史、繪畫的方法、各種創作媒介等，都有了很多了解和技巧的提升，他說這是「超級大躍進」。雖然畫的仍是「無題」，但他很清楚，自己開竅了。

● 學習感興趣的科目自然全力以赴

覺醒後的小卡正式踏入了進化的歷程，那一年他忙著思考、忙著在批判中反思，進步得特別快。他開了竅，一下子掌握了何謂藝術，然後不管學了什麼，都會用同樣的邏輯去理解和分析，就像海綿一樣，不斷吸收。他從不知道要畫些什麼，到學期末時，無論中西畫作，都能拿

到數一數二的高分，也拿了些獎項。

後來他轉到建築系，發現在藝術的理解，對學習建築很有幫助。如果藝術是感性抒發和理性技巧的結合，建築大概就是浪漫思維和空間構造的碰撞。對小卡而言，建築也是其中一種藝術媒介，介乎在西畫和雕塑之間，道理是相通的。

抱有這種想法的不止小卡一人，建築系的同學更紛紛覺得：你讀過藝術，還成功轉到建築系，肯定有過人之處。可是建築系畢竟不是藝術系，要學習的專業技術知識完全不同。轉系後小卡要從零學起，身邊的人卻以為他已經很有經驗，這種錯誤的認知形成了壓力：他不能做得不夠好。在其他人的目光鞭策下，小卡在建築系一直名列前茅；加上覺得轉系不容易，他更加用心對待。其中一科需要學生在工作室做建築設計作品，這個課程佔的分數比例很高，然而小卡從轉系第一年到最後一年，差不多每次都能拿到接近滿分的成績，這讓他覺得自己選對了領域。

與此同時，小卡沒有放棄藝術系課程。事實上他有可能是中大當年首個在五年內修畢兩個學系

全部學分的學生。學生事務處不知道該如何處理，便讓他選擇一個學系為主修學位，另一個作為副修。畢業後，他已經擁有自己的設計公司，又曾成為藝術系教授，任教3D基礎雕塑課程，在兩個既相通又不同的領域裡嶄露頭角。

小卡覺得中大非常好，大學課堂令他在學術上開竅，也建立起自信，取得不錯的成績；畢業後多年，校方仍不時與他聯絡，校報、網站上曾數次刊出他的報導，這些都給他帶來信心，令他覺得應該繼續努力。「做創意工作的畢業生不多，建築系畢業生多數從事建築、入則、項目管理等工作，單純做藝術和設計的很少，但校方一直給予我們支持。」對學校的深厚感情，令他很是重視中大校友會會議中心的設計工作。

● 融入校園環境

中大成立近六十年來共有一百三十五個校友會，份屬不同書院、學院、學系等等，遍佈全球。不過多年來校園裡並沒有供校友會使用的空間，校方便於前兩年撥出校園本部富爾敦樓地下，作為校友聚會、舉行活動的場所。

校友會是校友交流聯誼的平台，可團結校友，傳揚中大精神。

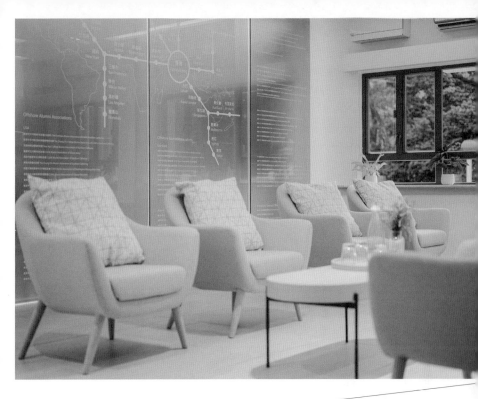

從左方藍色幕布可見，中大的校友會組織遍佈全球。

富爾敦樓已有三十年歷史，在它旁邊的范克廉樓更落成超過半世紀，是中大本部歷史最悠久的建築物。這一帶可以說是校園的中心區域，建築物多為粗獷主義（Brutalism）風格，一來這是中大立校時流行的建築風格，二來據說也是因為校方經費緊絀，需要節省開支。粗獷主義講求還原建築物的真正面貌，以清水混凝土為材料，建築物外立面不作過多修飾，顯得沉穩厚重、樸實無華。中大附近便是吐露港，坐擁青山綠水，早期校園建築物都只有數層，以免破壞自然景觀；校園裡也遍植草木，令建築物融入大自然中。只要在校園逛一圈，置身在由山和樹營造的自然氛圍裡，就能意識到這裡是中大。

中大的校園質樸，校風也一樣追求實幹。因此小卡在構思校友會會議中心時，並不追求像普遍

小卡保留了建築物原本的窗戶，將校園風景帶進室內，成為室內裝飾的一部份。

校友會場地一般金碧輝煌的效果，以免跟附近的校舍設計格格不入，反而大膽地採用簡單自然的設計風格。

「我想帶出整個校園環境和氛圍。中大的建築風格有那個年代的特色：譬如建築物外表呈網格狀（grid line），其實也有遮擋陽光（shading device）的作用，現代主義建築常用這種設計來阻擋過多陽光照進室內，令室內降溫。中大第一代的建築就是以這類風格為主，或多或少構成了人們對中大的印象。」所以小卡在構思項目時，就想將這種由 grid line 所形成的圖案放進會議中心裡。

會議中心由幾個房間合併而成，小卡拆除了房間的間隔牆，卻保留了大樓本身的全部窗戶。這樣一來，四週的窗戶就能同時把室外一片樹海的景色帶進室內。加上沒有間隔牆阻擋，人們可以看到二百七十度的景觀，令室外的校舍和自然景致成為室內空間裝飾的一部份。

至於不同的功能區域，小卡沒有選擇以實體牆身劃分，而是以一面層架分隔聚會空間。層架的圖案由三組 grid line 圖案演變而成，組成重複的鏡像，以多重層次回應校園建築物粗獷主義風

網格狀的層架既可劃分不同空間，也回應了校園的粗獷主義設計風格。

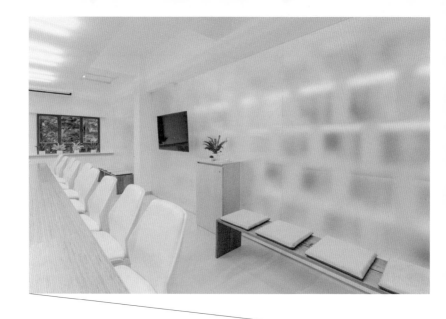

從玻璃牆半透出後面的層架，形成朦朧的圖案。

格的外立面設計。

層架後面裝有一幅磨砂玻璃牆，也是用來分隔不同的空間。小卡刻意將玻璃牆和書架貼得很近，從玻璃牆也能半透出後面的層架，形成朦朧的網格圖案。這就出現了一個複雜有趣的設計效果，人站在層架兩邊，就像有時在空間外面，有時在空間裡面一樣，看到網格營造的不同空間效果。

室內佈置了不少盆栽，這也是設計的一部份。盆栽營造大自然的感覺，加深中大校園融入自然的印象。另一個不明顯的綠色元素則是裝修時選用的建築材料。小卡主要使用的是環保夾板，這是一種沒有修飾、打磨過的夾板，也很便宜，會議中心內會議室的大長桌就是用這種低成本的夾板製作出來的，看起來卻很有質感，符合他希望為校友帶來的空間效果。校友們平時去交際應酬的地方多數富麗堂皇，小卡希望這個空間既能讓他們覺得漂亮，也能貼近大自然。

會議中心除了承擔本身的功能，同時延續了校園給人的印象，既將室外的風景帶到室內，又在室內重現室外的景象。校友在此聚會時，能感受到濃厚的校園氛圍。室內還擺放了很多學生在校園的相片以及不同學生活動的相片，而玻璃牆上羅列了大學裡各個學生組織，進一步勾起校友在學校的美好回憶。

會議中心自然清新卻不失優雅的格調，很好地融入了中大的校園風格，落成後，校友都很喜歡。他們在這裡開會、聚餐，舉辦展覽，有了聯絡感情的聚腳點，一個簡單而舒適的歡聚空間。

室內空間佈置以各種盆栽為主，既呼
應親近自然的整體設計風格，也能勾
起校友對母校的回憶。

● 中大精神的延續

小卡沒有提起，但原來他是義務參與項目設計，也許他通過為校園出一分力的方式默默回饋。中大給他帶來了很多得著，直至今天，他在提起學校時仍充滿感激和懷念。

精神有很深的認同。」

「中大和我的個人成長關係密切。在進入中大前，我就讀於伊利沙伯中學，兩間學校有些共同的特質，校舍都是類似現代主義的設計風格，校風也相似，令我對中大很有親切感，並對中大

中大精神富有文化傳承的色彩。小卡在中學時的校訓是「修己善群」，到了大學，學校告訴他們要傳揚中國文化，令他或多或少覺得文化傳承就是自己的社會責任，要將中國文化帶到現代

社會，成為在世界上令人驕傲的文化。這種想法多少也受整個校園環境影響，在無數個日日夜夜中無聲浸染。他對學校充滿感情，無論離開了多久，仍會將學校掛在嘴邊，不時提起。所以他畢業後經常回校，參與各種校友聚會；而在他早期的作品中，不時能看到包含中國文化的構思，這些都是大學精神的傳承。

在大學學到的知識或者會隨著時間流逝，但思考方式卻會伴隨一生，影響往後的生活軌跡。

「人是能不斷進步的，這幾年我的變化特別大。在大學上水彩課時，彷彿照鏡子一樣看透自己的經歷，令我直到現在仍不斷自省。當你清楚自己有什麼做得不好，說不定就能夠慢慢有些改變。雖然不一定真的能夠立即變得不一樣，但至少能提醒自己，不要被那些不好的特質影響自己的決定，或者做了錯事。」

無論是中國古代常說的「吾日三省吾身」，還是現代流行的瑜伽禪學中不時出現的靜修反思，都在強調自省。自我回顧不一定能改變什麼，可是當我們了解自己，就能逐漸控制自己的行為。小卡經歷過，也知道了解自己需要花很長時間，過程可能很痛苦。「痛苦是由於坦誠，願意真真正正面對自己的狀態和問題。當一個人意識到自己有那麼多問題時，自然會感到痛

苦，但當認識到改變是對的，無論有多大的困難、有多少人質疑，也會努力做好。」對自己有期望，就能堅持往好的方向不斷努力。一旦出現改變，也會感到份外開心。

現在的小卡面對一個個設計項目，當然不會像以前面對「無題」那般茫茫然。受中大精神感染，令他更加重視關係、關心社會，漸漸有了通過不同類型的項目來建立關係的目標，並將這個目標，從建立個人關係延伸至促進社區關係的領域，在幾年間參與了各種社區項目，作品充滿濃濃的人情味。就像校友會會議中心一樣，看似簡單，內裡卻盡是對學校的深厚感情。

為社會作出貢獻，是延續母校教育精神的最好方式。而一個充滿校園精神的校友會中心，也能不斷提醒像小卡一樣的校友，回歸本質，勿忘初心。

名稱 ● 香港中文大學校友會會議中心
類型 ● 室內設計
時期 ● 二〇一八年

小卡轉系記

小卡升讀大學時的首選是建築系，然後是藝術系，兩者都是他心儀的發展方向。後來獲派至藝術系，他也很開心。大學二年級他選讀了建築相關的通識課程，本來沒打算轉系，直到那年夏天，他突然有了新想法。

藝術系課程辛苦，小卡在暑假還要趕功課。有一天，他做完功課，在校巴站等車準備回家時，突然想到：不轉系就沒辦法繼續上建築系的課程了，而藝術系第三年的課程他感覺可以兼顧，那麼為什麼不去報名轉系呢？

於是他第二天就去申請轉系。誰知把申請表交到建築系辦公室時，行政人員跟他說：「已經晚了，明天都是申請者面試的日子了。」小卡不願放棄，跟對方說了一番自己的夢想。行政人員被他的熱誠打動，決定通

融，表示會將申請表交給教授，視乎教授是否接受。

在中大轉建築系很難，申請的人非常多，尤其小卡還晚了申請，可以說是機會渺茫。然而當他離開辦公室，還沒走到車站，就接到電話：教授覺得他不錯，讓他第二天去面試。然後，他成為了當年幾十個申請者中惟二獲學系錄取的轉系生。

「正正是在藝術系第二年的鍛煉，令我的思維有了很大改變，對創意也有了新的理解；同時累積了一些作品，在面試時給教授看，教授也很喜歡。」後來，面試的顧大慶教授和收了申請表的行政人員 Ann 跟他的關係很好，一直到他畢業。

這就是小卡幸運的轉系經歷。

1.2

HANDLES ON THE
PLATFORM OF
SOUTHORN PLAYGROUND

「我經常去修頓球場，坐在看台上看別人踢球。一般一個男士坐在那裡，多是心情不好，他們不是在看球，而是在想心事。這是很香港人的行為。」

搭巴士經過灣仔，望向修頓球場，往往會看到在看台上坐著看球的人，他們的表情動作很一致：眼睛看著球場，眼神卻訴說著茫然若失。這些人明顯就不是在看球，而是在想心事，或者在無聊發呆，於球場一隅短暫放鬆一下。

就好像有些人下班回家前，會在住所樓下獨自待一會一樣，修頓球場，對不少香港人來說是他們僅有的「一個人的世界」。他們因為事業、家庭、經濟、子女等各種原因，感到透不過氣來，卻又找不到宣洩情緒的方式，或不懂得如何傾訴，只好待在球場，藉「看球」逃避。

小卡也是當中一員。在修頓球場看台上的他，有思考，有困惑，而他的困惑之一，是社交障礙。

「我從小到大都不敢主動跟人講話，要是跟不認識的人一起吃頓飯，那一個月我都不想再出

門了。」以前小卡害怕跟陌生人交流，也不敢交朋友，加上缺乏自信心，遇到不認識的人就手足無措，永遠沒辦法開口說第一句話。跟人單對單地相處還能勉強維持正常，要是置身在一群人當中，他大概寧願找個洞躲起來，可不必跟人接觸。

這與他的童年經歷有關。小時候家境不好，家人把他送到內地鄉下生活了一年多，回港後瘦得皮包骨，一直到中學都沒恢復過來，令他不期然產生自卑感，覺得自己又瘦弱又難看，沒人喜歡。加上他總有很多新奇的想法，在別人眼中就顯得更奇怪，甚至他媽媽也認為他在胡言亂語。他人的眼光形成了極大的心理壓力，加深了他的自卑感，覺得自己腦子裡的都是天馬行空的妄想，也導致他越發不敢表達。

「我給人的感覺又瘦弱又輕佻，其他人都不會相信我。」那時的小卡把自己看得很低，令他份外克制，有話也不說，還不敢出門，這樣的影響多多少少延續至今。

不擅溝通的障礙

直至升上大學，小卡在開放的校園環境中漸漸建立起與人相處的自信心。可是轉讀建築系，接觸設計理論後，他又走向另一個極端。他就像打通了任督二脈一樣，發現各種設計作品的相通之處，於是不管看到什麼都能連繫到設計上面。哪怕是一個平平無奇的湯匙，也能扯到某位大師的理論，某個流派的設計觀念⋯⋯身邊的人紛紛受不了這個張口閉口都是設計的傢伙，不願意跟他說話。這種表現也許同樣源於他內心的自卑感作祟，因為覺得自己不夠好，便在擅長的領域努力發揮。可人們的反應讓他第一次意識到：原來自己有溝通問題，自己的想法和別人不一樣，別人不一定願接受像他這樣的表現方式。他想：朋友看到我的時候，大概覺得我像怪物一樣吧。

人際關係是一門沒有具體教科書的學問，卻是我們無時無刻不在面對的課題。無論工作還是生活，小卡都需要結識陌生人。因為不想牽涉同事之間的辦公室政治，他碩士還未畢業便開始經營設計事務所，按自己的風格工作。身為總監，要經常見客戶，向他們展示公司的設計，在這些時候他代入設計師的角色，所以能說會道，問題不大。但在設計以外，大部份時

間他只能自己獨處，要想交朋友，就會出現各種問題，不是說不出話來，就是嘮叨得惹人厭。於是除了少數熟稔的朋友，別人都受不了他，與人相處的問題讓他束手無策。

「很多人看不到別人的想法和需要，只顧著說自己想說的話，而不是真的在聽別人說話，考慮別人的想法、感受或需要。」這大概是小卡對曾經自己的評價，也是節奏急促的時代裡人際交往的常態。我們時常感到孤單，卻又會和他人因為各種原因爭執、冷戰，最後寧願孤單，也不想再惹麻煩，甚至受傷害。很多人不一定意識到這是溝通問題，是不懂得如何建立並維繫關係，而小卡不但發現了，更萬分自責。

「以前會想很多，因為有很強責任感，我習慣凡事自己面對和處理，會將身邊出現的所有問題視作自己的責任。也因為做設計的人往往很重視與身邊人的關係，所以在很長一段時間裡，我一直在反思、調整自己的行為，想做好又不知該怎麼做，有很多內在思考。」

創造對話的契機

有的人孤單地坐在看台上，茫然失措；有的人在這裡，找到建立關係的線索。

一次他坐在看台上，看到座位旁邊的扶手時，突然想到：或者可以借助扶手，為他人建立起溝通的橋樑。

「所有東西都有設計的空間，無論大小、類型、性質，小物件的設計也可以很有趣，給人帶來影響和啟示。當我們在球場看台上坐下，旁邊坐著一個陌生人，兩個人搭著同一個扶手，好像距離很近，卻又刻意不觸碰到對方，這是一種曖昧的狀態。我便想：如果有一個設計能拉近人與人之間的距離就好了。」小卡希望扶手可以成為契機，幫助兩個陌生人放下戒備，自然而然地建立關係。

扶手是木製的，表層鑄銅，看似不起眼的小配件，卻暗藏心思。從側面看，扶手呈弓形，尾端卻有一塊凹下去了，側面也不是實心，這都是研究過人的肢體動作後的設計，讓人們坐下

一個小小的扶手，卻因為巧妙的設計而擁有了建立關係的功能。

後把手搭在扶手上，或以手臂靠著扶手。設計刻意讓扶手兩邊的人能同時使用扶手，不必擔

心碰到對方。

但其實這是一個鼓勵溝通的互動式設計，當中有趣之處在於兩個人一前一後搭在扶手上時，他們的肢體動作和坐姿隨之改變，身體反而會傾向對方。我們以為正在跟人「保持距離」，卻沒發現，在不需要碰觸的情況下，我們和他人的距離早就拉近了。隨著坐姿改變，我們不期然地面向身邊的人，說不定哪一刻就有了勇氣，朝對方微微一笑，開口說出第一句話。當兩人熟悉起來，自然不再抗拒身體接觸，最終更可能願意手疊著手，一起搭在扶手上，建立起親近的關係。

放下自責　打開心門

面對陌生人，我們刻意保持讓自己安心的社交距離。別說球場看台，在電影院、飛機上，任

扶手使用示意圖：扶手可供兩個人同時使用，而不必擔心觸碰到對方。但在「保持距離」的同時，兩個人不期然要面向對方，增加眼神交流的機會。

何一個有機會與陌生人共用扶手的場所，只要有一人的手搭在扶手上，另一人必然會將扶手讓出來，只為避免身體接觸。有時候我們不一定真的那麼防備，也並非不願意跟人說話，只是習慣了保持冷漠，就好像習慣了自說自話一樣，久而久之，就不知道該怎麼開口了。或者我們欠缺的，只是來自外界或內心的一點點推動力。譬如通過扶手，拉近和他人的距離；譬如主動開口說話。

「後來了解到自己的需要，我要接觸很多不認識的人，才能有更多發展機會和可能，便決定改變。年輕的時候很抗拒接觸陌生人，還好有些朋友主動帶我打入他們的圈子裡學著跟朋友的朋友相處，慢慢令我的信心增加，也少了很多胡思亂想。社交障礙是可以克服的，只要有正面態度、願意改變自己，就真的可以逐步改變。」

一個扶手也可以是建立關係的鑰匙，讓人直面他人，放下戒備，打開心扉。當我們願意接觸陌生的人事物，就能迎來很多機會，增加自信心。當然，不是每次溝通都能有好結果，就算別人跟我們氣場不合，也不必為了維繫關係勉強討好，委屈自己。不同的人面對同一個扶手，可以有不同的選擇，一段關係走往哪個方向，也是彼此互動的結果：合得來時，我們的

從陌生，到接觸，再熟悉，只要抱有正面態度，就能克服障礙，與人建立關係。

手一同疊在扶手上；合不來時，便各自搭著一端，互不相擾，這也是一種相處方式。

於是小卡在自責了很多年後，發現只要有真正的朋友相伴就已經足夠。這個朋友圈裡不需要有太多人，但在裡面他可以舒適自在。他也漸漸找到與人相處的信心，少了自責，生活開始變好。這個過程長達十幾二十年，卻也是人生中很重要的一段。

「我坐在球場看台上思考關係，同時看著很多人在球場上迷失。其實了解自己是很重要的過程，通過思考身邊的事物，好比這個扶手，從而思考當中可以有怎樣的互動，再想想自己與他人的關係，在這個過程中慢慢改進；也明白就算盡力維繫一段關係，結果不一定就能按照我的想法發展。每個人都有自己的想法、需要和選擇，沒有對錯。只要找到對的人，就能自在地交流分享，獲得理解與支持。」

50

名稱 ● 修頓球場看台扶手

類型 ● 建築裝置

時期 ● 二〇〇二年

一件小小的往事

小卡心中一直住著一個瘦弱又自卑的孩子，這個孩子很重視身邊的人，卻又很怕自己不討人喜歡。之所以在大學才建立起與人相處的自信心，還是由於一件特別不起眼的小事。

一天，小卡和一群朋友去了某個地方聚會。結束時大家商量找誰來送一位女同學回家，因為那個女同學住得很遠。可女同學一直拒絕，表示自己回家就好。大家實在不放心，僵持了一會兒，這時女同學說：「除非小卡送。」

這句話，小卡一直記得。

要小卡送當然沒有什麼特別的原因，只是因為他看起來最可靠。小卡一直以為自己給人留下的都是輕浮的印象，總怕別人不喜歡他，後來輾轉找了好幾個朋友求證，才知道當時別人對他的印象與他的想像截然不同。在那一刻，他才知道原來別人覺得他很可靠。

「人與人之間是互動關係，你相信我，我就喜歡你。」關係正是通過一件件小事建立的。當小卡發現自己在同學心中的正面形象後，也開始認可自己。畢業後他仍然重視這群朋友，雖然聯絡不多，卻時常想念他們，為他們對自己的信任而欣喜。

1,3

二〇一五年三月十八日四時十八分四十五秒

建築於時間與情緒之間

201503184:18:45

現在說起長洲，人們會想到太平清醮、搶包山；而自上世紀九十年代開始，長洲曾經有一段時間頻繁地出現在媒體報導中，因為這裡是熱門的「燒炭自殺勝地」。最嚴重時幾乎每隔三五天便有與長洲自殺有關的新聞，自殺的人從學生到生意人到老人家，彷彿不管是什麼背景的人，都有道不盡的苦悶壓抑。

「二〇〇四年左右，我因為準備碩士論文作品，花了一段時間研究長洲。當時特別多人去長洲逃避煩惱，甚至自尋短見，我就想：或者可以設計一個展品，放在人們必經的某座山上，讓人能在那裡思索人生，並留下一些記憶。」於是小卡構思了一個建築在時間和情緒之間的作品，將之製成三維模型。在他的設想中，項目將是一個放在長洲某個山頭的展館，呈長方形，以薄片狀的木板搭建。木板隨機擺放，形成不規則的百葉牆。展館四邊便被這些木百葉牆包圍，僅有一個小小的出入口，館內中央則放了一張長凳。當人進入展館時，放眼望去，就會看到從不同角度的木百葉空隙間透出來的自然景色。

小卡還模仿不同時間的日照，投射在模型中，製造各種光影效果。陽光在不同時間照射進展館時，會與木百葉形成不同的倒影，甚至改變木百葉的顏色，日出時偏紅，日落後越來越暗。

隨著時間改變，投射在展館裡的光線角度也不一樣，每時每刻都能形成獨特的光影效果。

展館以隨機擺放的薄木板搭建，形成不規則的百葉牆。這是當時小卡製作的剖面圖。

每個人走進這個空間時，可以邊走邊看，然後選擇某個最打動自己的景色，在長凳上坐下來，細細欣賞。

「人很有趣，不同的人進入展館，選擇坐下來的位置也不一樣，長凳的設置提供了很多選擇。百葉將大自然環境切割成很多份，人們可以選擇最喜歡的位置坐下來，還可以在木製的百葉上留下自己的感悟或印記，比如幾時幾分來過，有怎

樣的感受。這裡就像樹洞一樣，提供『一個人的空間』，讓人可以靜下心來思索，或者盡情傾訴。」

所以這個設計沒有名字，「二〇一五年三月十八日四時十八分四十五秒」只是一個代稱，每個人進入展館的時間，就是它的名稱，這是屬於每一個人的作品。你在某一刻進入展館，那一瞬間、那個景色、那種氣氛、那份光影效果，獨獨屬於那一刻的你。那一刻的感受，是設計給你帶來的體驗，也是你為設計賦予的意義。

● **既是建築　也是藝術**

「不同的人看著同一個設計，會受個人背景和當時的情緒狀態影響，產生不同的想法、感受、記憶，為設計賦予不同功能。」例如進入展館時正好看到日落，有的人會覺得很浪漫，有的人則會顧影自憐。在小卡看來，環境和設計並非由作品本身所控制，而是由每個人自己定義。

這個展館可以說是裝置藝術作品，但小卡在設計時將它視作建築項目。藝術與建築的碰撞，

你選擇坐在長凳那一角，窺看某一條縫隙外面的景象，這就是獨屬於你的景色，獨屬於你的光線，享受只是屬於你的那一刻。

既是雙劍合璧，也能錦上添花。建築設計令人和身處的環境產生互動，獲得獨一無二的體驗；這些體驗令人有所反思，這就為建築添加了藝術價值。

藝術來源於人生，創作也反映了人生百態。木百葉把環境切割成一條條，好比充滿裂縫的人生。人生的裂縫來自各種傷害，尤其是身邊經常接觸的家人、伴侶、子女、朋友，帶來的傷害也最深。「一段關係，從合到

分，若即若離之間，有著不同的裂縫，而這些裂縫正正是每一段關係的特別之處。分裂是常態，我喜歡在充滿裂縫的空間內，探索因果，搜尋價值，設計支持這些裂縫的結構，重現關係的特質。一段真正的關係，除了甜酸，還帶著苦辣與傷痛。我希望通過作品展示各種關係的狀態，可能是快樂的，可能是悲傷的。學會與裂痕共存，才是完整的、獨特的、有愛的關係。」

● 既是空間　也是體驗

展館以互動方式創造供人獨處的空間，讓人得以沉澱身心，反思與他人的關係。至於對小卡來說，設計也是思考過程，是他整理思緒的方法。小卡一直很重視關係，年輕時便在思索如何維繫和身邊的人的關係，累積了很多心得與反思，因此他在差不多二十年前便在思考如何通過設計帶來體驗，將他的得著通過作品與人分享。

近年設計界越來越注重體驗，在空間設計的領域，體驗指的就是重視人們在空間裡的行為，以及從中獲得的感受。「我時常覺得，自己不是在做空間設計，而是在設計體驗。設計體驗比設計空間更重要，空間是輔助，體驗才是實際內容，是真正能讓人接觸、感受到的。」

他工作以來參與了各種各樣的設計項目，從小型裝置、室內空間，到展覽、建築設計，當中的共通點都是讓人通過設計獲得特別的體驗，從而切身體會他的設計意念：如何面對關係的裂縫，怎樣維繫關係。他通過各種設計作品，與人分享他對關係的理解和感受，期望幫助他人從容面對生命中的裂痕，建立充滿愛與關懷的生活。

美國建築師 James Polshek 曾說：「我一直認為建築是治療的藝術，而不僅是美化環境的裝飾品。（I've always seen architecture as a healing art, not just as a beautification art.）」假若有天展館真的落成，進入展館的人，在靜坐默思中重新找到應對困境的方式，使生活或與他人的關係出現正面的改變，那大概是最讓小卡開心的結果了。

60

名稱 ●二〇一五年三月十八日四時十八分四十五秒

類型 ●建築設計／裝置藝術

時期 ●二〇〇四年

時間與覺醒

其實，關係出現裂縫的其中一個原因，便是因為人們逐漸忘了如何去愛，也忘了怎樣感受被愛。人們時常受到忙碌的工作、生活的瑣事困擾，在日復一日的煩惱中遺忘了愛的力量，甚至喪失付出與接受愛的能力。小卡的不少作品主題圍繞著情感，但他也不曾忽略時間對感情的影響力，有什麼能一天天地不斷地提醒人們不要忘了愛呢？

二〇一〇年，小卡獲邀與陀飛輪手錶品牌萬希存（Memorigin）合作設計一款陀飛輪手錶。這個作品的設計理念同樣關於時間與情感，希望將愛與時間結合，在一點一滴間，讓配戴手錶的人真正了解到愛的本質。手錶有這樣的示意：

愛，是進行式的，
愛，是需要時間的，
愛，是要行動的，
愛，是會習以為常地忘了，
所以，
愛，是要常常提醒的。

手錶可以作為最好的提醒，黑色的錶面上刻上由聖經《哥林多前書》第十三章第四至八節轉化的經文（愛是恆久忍耐，又有恩慈，愛是不嫉妒，愛是不自誇，不張狂，不做害羞的事，不求自己的益處，不輕易發怒，不計算人的惡，不喜歡不義，只喜歡真理，凡事相信，凡事盼望，凡事忍耐，愛是永不止息，凡事包容，）希望在配戴者有需要的時刻帶來提醒，也給人一點心靈上的安慰——不要忘了愛的能力，也不要忘了總有人愛著你。

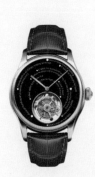

小卡通過對陀飛輪的設計，給購買或被贈送手錶的人送上最大的祝福，希望這份帶著愛的強大力量可以在意想不到的時刻幫助到有需要的人，令他們的生活更加美滿。

八十平米住宅

建築於夫妻之間

80m²

愛是人類擁有最強大的能力，也是生命中最美好的事情。說到愛，最動人的必然是愛情。遇到合適的伴侶，甜甜蜜蜜地長久相伴，是很多人心中的幻想，沒想到早已是不惑之年的小卡也不例外。

「我對愛情看得很重，也有很多期望，從小就幻想要和另一半甜蜜浪漫地一起到老。我很重視家人、伴侶、孩子，也很專一，會盡本份滿足他們的基本需要。我一直以為，這樣的自己應該是理想對象。」

憧憬美滿愛情的他還未畢業，就已經有了夫妻相處的理想藍圖。當他接到一個兩房兩廳、建築面積約八百至九百呎（八十平米）、供兩夫婦居住的住宅項目時，便做了一個突破傳統的創舉：把室內全部牆壁打通，創造巨大的共享空間。「一個家應該盡量通透，這樣當兩個人置身在同一個空間裡，就能產生很多互動。夫妻要經常互動，才能維繫感情、增進了解。如何藉由平面格局的轉變，引導住在這個空間裡的人的關係出現轉變，是我當時最大的思考。」

63

● 製造各種互動機會

「有一個建立關係的理論是這樣的：一日相對十小時，不及一日碰面十次所製造的化學作用多，令人記憶深刻。所以我在這個空間製造不同的接觸點，增加家中的趣味和靈活性。」在這個沒有牆壁的家，每個空間都沒有特定功能或定義，因此處處都能製造驚喜和回憶。哪怕是最需要私隱的洗手間，小卡也作了開放式處理。淋浴間裝了磨砂玻璃，洗手間和主人房共用一扇磨砂門，平時直接打開，既節省空間，也能使房間更開揚。至於洗手盆獨立放在洗手間外，跟整個大空間連接起來，融入房間通道的一部份。而最特別的是，洗手間位於全屋正中間，房間所有流動路線都圍繞著洗手間進行，洗手間的燈亮了，整間屋子都會亮。這是一個特別大膽的處理手法，直接把最私密的空間攤在日光下，打破有形的隔閡，期望能在無形中拉近夫妻間的距離。

另一個位於中心區域的空間則是開放式廚房。開放式廚房在如今的家居設計中很常見，但在當年卻十分罕有。中式烹調油煙重，而對中國人來說，廚房是只屬於太太的個人空間，沒有開放的需要。小卡此舉是希望鼓勵兩夫婦一同煮飯。「煮飯是特別親密、享受的狀態，如果沒辦法

空間內有個佔據了整幅牆
面的直立櫃作收納用

一起煮飯，兩個人就少了很多交流。廚房位於房子中間，廚房的枱面跟書房是打通的，就算只有一個人在廚房，也能在做飯的時候看到在書房工作的人或躺在床上看書的人，增加了很多互動機會。」

全屋打通，人們想怎麼走都可以，也就在家中製造了偶遇的機會，這樣的設計現在看來也很少見。那麼，如果偶爾還是需要一點私人空間，又要如何解決？小卡在洗手間做了兩扇磨砂玻璃推拉門，在有需要時可作分隔空間之用。書房的直立櫃也能拉出來，使開放的空間變成封閉的房間。

「關係好的家庭，往往開著房門；關係不好的家庭，房門多數是關上的。」小卡主動拆除所有房門，為夫妻關係拆除可能的障礙。他希望通過這樣的房子改變人與人之間的關係，加強夫妻間的交流接觸。住在這裡的夫妻，肯定要有良好的感情基礎，願意朝夕相對，彼此親密坦誠。這也是他對愛情的理解，通過設計回應他對夫妻關係的期盼。設計同時反映了他對溝通的重視，可他後來的感情經歷，一度證明這是過於理想化的想法，至少他自己當時尚未做到。

改造前

設計後

小卡拆除房間裡幾乎所有間隔，營造了一個真正的開放式空間，增加屋主夫婦偶遇交流的機會。

洗手間位於全屋正中間，房間所有流動路線都圍繞著洗手間進行。

● 從差異到分裂

好的心態，不一定就能迎來好結果，小卡和前妻結婚八年後分開，卻不是因為時間而令感情淡化，他們的問題早在結婚第一年就露出端倪。前妻懷孕後需要絕對安靜的環境，兩人只好分開睡覺，結果小卡當了六年「廳長」，加班回家也要鬼鬼祟祟，不能發出聲音，兩人的矛盾就此開始。兒子出生後他仍無法回到卧室，而前妻將生活重心完全放在兒子身上，眼中只有兒子，令他更加苦悶。「就好像是一個人生活一樣，得不到關注，缺乏另一半的愛和照顧，回家也要很安靜，不能有任何動靜。這是我人生第一次察覺到自己的需

要：想好好睡覺、好好吃飯，卻連這些都做不到。」

他從沒想過自己的婚姻會變成這樣，對於憧憬一生一世的小卡而言無疑是巨大的打擊。他問她是不是不再喜歡他了，她說不是；他嘗試以自己的方式解決問題，可是總覺得問題的根源不在自己身上，沒辦法解決。後來他遇到在香港中文大學負責個人成長及發展的導師，對方只聽了隻言片語，就馬上點出問題所在：

在感情出現裂痕時，人們通常會認為是對方有問題，但其實只是兩個人不適合。很多人可能很喜歡這樣的太太，因為她不會管束丈夫，又會用心照顧孩子，丈夫想投入工作就去工作，想出去玩就去玩，有的人就喜歡這樣的自由。可小卡需要的是關心和陪伴，想與另一半相伴到老，這段婚姻無法達到他理想的愛情狀態，加上兩人對兒子的教育方式有分歧，所以關係出現了裂痕。

和導師溝通後，小卡才發現問題不在前妻身上。在前妻的角度，她的父母就是這樣分開睡覺，她不覺得有什麼不妥，只是這不符合小卡的婚姻觀念，他們對於夫妻相處方式的態度不一

畫面右方的直立櫃能拉出來，在有需要時製造封閉的空間。

樣，非關對錯，純屬個人傾向不同。

● 源自傳統的相處模式

兩個人在價值觀方面的差異未必能於日常相處時顯現，惟有面對雙方都重視的事情時，才能體現出彼此真實的關係、性格和處事方法。小卡與前妻在認識、戀愛時都相安無事，於是一直沒有發現兩人的差異，更遑論處理，錯過了解決矛盾的最佳時機。後來小卡想跟兒子有更多時間相處，便和前妻去見婚姻輔導，兩人漸漸可以交流對婚姻的感受。但他們對彼此的信任早在那幾年的磨擦裡消耗殆盡，已經不相信還能跟對方將婚姻和家庭好好經營下去，最後仍要分開。儘管做不成夫妻，兩人仍然維持很好的關係，彼此成為重要的親人。

小卡重視關係，卻傾向以自己的角度詮釋感情狀態，沒有深入了解另一半的想法。和前妻婚姻破裂，既由於觀念不同，更由於長期缺乏溝通，導致關係走到盡頭。會出現這樣的情況，或者跟他的家庭背景有關。

一個人對愛情的態度往往受到原生家庭影響，父母的性格和相處方式，會在潛移默化間影響我們對待另一半的態度。小卡的父母有著傳統的相處模式：不會跟對方溝通內心的想法和感受，也不會直接詢問對方的需要。由於深受家人影響，小卡的態度也是一樣——他負責解決所有問題，給家人提供最好的生活，這就是作為一家之主要做的事。

傳統文化形成了這樣的觀念：男性背負養家餬口的責任，要努力賺錢，不主張情感外露，更絕少談及內心感受。結果很多人只懂得默默做他們「應該」做的事情，以為充足的經濟基礎就是保證一個家庭良好運轉的根基。「這其實很不應該。每個人都有自己的情緒，可他們卻將自己的情緒放到最不重要的位置。他們將外面的工作、朋友看得很重，而把家人視為自己的一部份。不重視自己，對自己不好，自然也對等同於自己的家人不好，忽略他們的真正需要。」

他們承受著壓力，又慣於隱藏感受，不願向家人傾訴。家人不知道，就以為他們不關心家庭。當雙方情緒累積，便會用不同的途徑宣洩：例如打罵孩子。小卡從小看著這樣的相處模式長大，形成了他內斂的性格和默默付出的特質。但其實這是一個巨大的情緒包袱，漠視自己的情緒，疏忽了對自己和家人的照顧，一旦某天情緒爆發，便會帶來嚴重的後果。

沒有間隔的空間

製造獨立空間

和前妻的婚姻在輔導的幫助下找到問題所在，也盡力處理好了。但曾經的傷口並沒有癒合，他也沒有真正認識到該如何維繫一段關係。當他遇到現在的太太，兩人決定步入婚姻殿堂時，問

題再度捲土重來，對他產生毀滅般的打擊。

● 潛意識的輕視形成無形壓力

小卡和太太在遇到對方前都曾經歷過一段婚姻，當他們準備結婚時，以往的陰影重重籠罩，令他們彼此傷害，關係陷入僵局。「我們都害怕，不相信兩個人真的有未來，所以做了很多破壞雙方關係的事，彼此都受到很大傷害。」

小卡以為經歷過一次失敗，早已懂得處理感情問題，沒想到還是一團糟，對於那麼重視另一半的他來說是很大的打擊——他曾經有超過半年沒辦法工作。「這是我人生至今最低潮的時期，無論感情還是工作等各方面都同時出現問題。第一段婚姻出問題後，雖然過程漫長而痛苦，但我並沒有失去鬥志，因為覺得一直在處理。但這次我覺得，原來問題是沒辦法解決的。」

他認為自己把男人應盡的責任都做到了，做得很好。然而，如果不懂得處理關係，沒有意識到另一半的真正需要，其實做什麼都沒有用，反而可能不停破壞關係。

76

太太比小卡小超過十歲，他總站在俯視的角度，覺得自己要照顧她、幫助她，並不自覺地以自己的人生經驗和看法教育她。他習慣了解決問題，總以為：你告訴我想怎樣，我做就好，然後就沒問題了；至於我讓你做的都是你能做到的，所以你要去做好。像是小卡的家人希望已是基督徒的太太在結婚前接受洗禮，而教會在洗禮前需要進行很多程序，還要上課，時間很緊張。小卡便覺得：都到了結婚的階段，為什麼不提早準備？這些都給對方造成了無形的壓力。

一句話說得容易，帶來的壓力卻可以很驚人。小卡和太太曾經的相處模式不像平等的夫妻，小卡彷彿是總經理，太太是秘書，他用上司對待下屬的方式對待太太，潛意識覺得她比自己弱，由他來安排一切就好。他的態度形成了無形的標準，太太覺得自卑，拚命追趕，令她十分沮喪。他們的關係只剩下互相傷害，不知道如何是好，就去約見婚前輔導。這一次，小卡才真正意識到他的問題。「我以為自己能跟輔導清晰地表達我們之間的關係，但原來邏輯混亂，想法很單向。到太太說她的理解時，我完全呆了。她條理清晰、順暢，而且講得很深入，令我很欣賞。我一直以為自己比她強，後來才發現，反而是她在幫助我。」

在婚前瀕臨分離的關口，他們開始接受婚前輔導，每個月一兩次，每次都讓人淚如雨下，連輔

導都陪著他們一起哭，卻獲得很大幫助。「我強烈建議每對想結婚的伴侶都去做婚前輔導。兩性關係是一門學問，我們很容易輕視，但這卻是最切身、最貼近個人需要的學問，可以直接幫助兩個人了解他們自己和對方的心理狀態，坦白公開。」

小卡不懂自己在感情中的問題，而太太平時不願多說內心情緒。面見婚前輔導時，雖然沒辦法馬上找到解決的方法，但只要他們打開心扉，彼此溝通，接受這些問題的存在，真真正正地了解為什麼這些問題會出現，情況也會有所改善。

「有沒有跟對方一起經歷，了解對方最大的困擾，對兩個人的關係有很大影響。」像小卡一樣，在傳統家庭成長的男性，沒機會接受很好的情感教育，只懂得以自己的角度照顧家人，卻從來沒有從妻子的角度思考，沒有真正理解另一半的想法。越是屬害的人，就越不願聆聽另一半的話，簡單來說就是大男人。這些大男人並非不重視家人，只是沒有正視伴侶的需要。可這種忽視正正就在破壞家庭幸福──自己重視的人都不開心，自己又怎會開心？很多人沒有意識到這一點，結果當關係出現問題時就束手無策，原因僅僅是「不用心」。

夫妻衝突是結果，成因多數是有什麼牽動了其中一方內心深處的負面情緒。人們心底裡的恐懼、不安、自卑感往往與童年回憶有關，形成心理陰影。每個人面對問題的態度都不一樣，有的人沒辦法面對傷痛或負面情緒，便會選擇逃避；有的人鑽牛角尖，自我糾纏。隨著時間過去，一個個問題留下越來越多的傷痕，在遇到重大決定前便會跳出來，影響人的行為和判斷力，阻撓人作出理性的抉擇，甚至驅使人作出情緒化的宣洩。如果我們沒有用心理解另一半行為背後的原因，沒有發現這些傷痕，就會誤以為雙方的關係出現了問題，對方是在無理取鬧。

「那是自己愛的人，當了解她行為背後的真正原因，心疼憐惜都來不及，還怎會責怪她。但如果不了解，就只會一直指責對方，提出不切實際的要求。要去想她的需要是什麼，她以前的思想、經歷，令她如今有怎樣的狀態。」

● 最大的動力

關懷和體諒，遠比豐富的物質更能打動人心。除了用心理解，令小卡和太太的關係出現轉機的還有一個非常重要原因：愛。「很多東西都沒辦法改變，但愛會讓人願意接受。就算面對這麼

大的傷害，也想原諒她，想繼續在一起，她也是一樣，我們都不願放棄。」

愛是最大的動力。正由於兩人都傷痕纍纍，才發現彼此有多麼想維繫這段關係。小卡十分慶幸和太太之間仍有愛，所以都願意堅持下去，最後圓滿解決問題。這番經歷艱辛又珍貴，成為他們人生獨特的一部份，也令他們更珍惜將來，不會再為了小事而產生新的分歧。

雨過天晴後，小卡意識到，沒有什麼比關係處理好重要，他也學會了如何維繫感情，真正將太太放在第一位。「不是完成了責任便足夠，賺錢養家對相愛並沒有幫助。人都需要甜蜜的感受，每天付出愛，兩個人才會一直相愛。如果一個人惟一的付出只是選擇了另一半，其他的什麼都不做，那只會嚴重透支對方的愛。」

愛是具體行為，是日常生活的關懷，是安排活動的優先次序，是時常記掛對方，用心維繫愛的狀態。就像存摺一樣，過度透支，愛就會越來越少，必須經常「存款」，才能持續相愛。其實是簡單不過的道理，但很多人都不在意，也有很多人，願意花大半輩子來學習。

小卡和太太的關係在輔導後出現了很大變化，當他懂得怎樣去愛，就會懂得付出——聆聽太太真正的需要，投入很多時間維繫關係。直到現在，他仍不時做些簡單的小事情，有時給太太做早餐，有時送她一朵向日葵，外出時盡量接送，時常親一親她，令雙方的感情越來越好。

要是現在再回到結婚前太太為洗禮作準備的場景，小卡的選擇是：我陪你去，全程陪伴。

「你對她提出要求，但不陪她去做，她可能喪失動力；如果你陪著她，大家一起去做，兩個人都會很開心。當大家共同努力，就有動力將事情實踐，愛也能在這個過程中培養出來，而不是我交給你一個任務，你自己去做吧。」

小卡在經歷了感情波折後，終於學會如何面對關係、建立關係、維繫關係。如今，「八十平米」設計項目不再是理想化的藍圖，至少對小卡來說，他越來越懂得如何將想像化為行動。

「一個家庭是雙方共同承擔的，因此很多事情都要兩個人一起做，共同參與，關係就會好。」

名稱 ● 八十平米住宅
類型 ● 室內設計
時期 ● 二〇〇二年
團隊成員 ● 王邦彥

充滿愛與感動的婚禮

小卡和太太在接受了長達一年的婚前輔導後，終於順利結婚。婚禮在台灣宜蘭舉行，邀請了一百多人觀禮。賓客們要專門搭飛機到台北，再花兩小時車程至宜蘭，還拖兒帶女，只為了給他和太太送上祝福。小卡十分感激，他想：能做些什麼回報這些真心相待的親友呢？

他決定為他們每一家畫一幅全家福素描。一百多人，幾十幅畫，全是心思。結果小卡在婚禮前一晚仍要通宵趕工，直到行禮前，還躲在新娘房的角落裡畫畫，在步入禮堂前才剛剛畫好。然後他將畫掃描進電腦，在婚禮上一張張投影出來，讓大家一同欣賞，還邀請每個家庭上前領自己的畫。一眾賓客看到自己和家人的畫像都很興奮，沒人能想到，收到的回禮是一家人的畫像，還是新郎親手繪畫的。

這是一個輕鬆開適的婚禮，眾人在婚禮前一晚大開婚前派對，開心地燒烤，第二天人們到處

去玩，差不多到行禮時間便來觀禮、吃飯，收獲用心繪畫的素描畫，過程很愉快。這正是小卡期望的婚禮氣氛，不看重門面工夫，也不必在意最後的效果，快樂最重要。「畫素描畫雖然辛苦，但這是難得的機會，讓親友感受到我們對他們的重視。我們很難將肉麻的話講出來，但用心待人，便能在無形中鞏固關係。」

小卡用心準備有形的禮物，可沒想到，他和太太無形的舉動，成為了一份更大的禮物。

在婚禮上，小卡夫婦分享了很多婚前艱辛的感情經歷。第二天醒來，竟收到很多訊息，不少人長篇大論地抒發自己的感受，感謝兩夫婦邀請他們出席婚禮，令他們有了與家人共聚的機會，同時感謝兩夫婦的分享，令他們能重新檢視自己和家人的關係。

原來不少賓客都有各自的家庭問題，可這趟觀禮旅程，令這些問題通通「消失」了。他

這些經歷令小卡發現，分享自己對關係的解讀，對很多人都有幫助。「我開始嘗試以不同角度，通過製造不同的體驗，在設計作品中帶出關係的重要；也會將自己對情緒和對關係的理解放在各個作品當中，希望藉此感染其他人。」

們開始覺得，有些問題也不是那麼重要，從而放下本身的執著，珍惜現在擁有的一切，以正面態度對待家人。「沒想到我們結婚，卻為其他家庭帶來了重塑關係、增進感情的機會。我特別喜歡這些分享，覺得很欣慰。」

無論是準備素描畫，還是婚禮上的分享，其實都沒有經過特別的設計，可這些用心做的事正正能感染他人，令人改變。「他們在聽到分享後，或在婚禮結束後，和自己另一半擁抱時也會特別用力，一家人的關係也會變得緊密。這樣的結果令我覺得自己畫的素描很有價值。」

事實上，在小卡走出婚前危機後，正巧身邊有七對夫婦陷入婚姻危機。當中有位女士，小卡和她只見過一兩面，並不熟，卻聊了差不多十小時。他和他們分享自己曾經的失敗經歷，耐心聆聽他們的故事。在聊天的過程，他們得以抒發情緒，獲得理解。後來當中六對夫婦都安然度過危機。

1.5

CO-STORY: PAPA
& SON'S STORY
FACTORY

「我和兒子的關係很好，真的特別好，我們很親近。」

談及兒子，小卡不期然溫柔起來，自豪地反覆說著這一句話，對兒子的疼愛溢於言表。都說孩子是父母的延續，兒子有些特點很像小卡：很有創意，卻不容易交朋友。

「兒子比較破格，不怕任何規矩或框架。在他上幼稚園時，有次的功課是要在紙上學寫『2』字，連寫五六行。然而他寫著寫著，就將『2』字的直線變成波浪或其他圖案。那可是要交的功課，由此可見他很大膽，腦子裡有很多想法，自娛自樂。當時沒有想太多，只覺得他很有創意。」

除了破格的創造力，無獨有偶，兒子在與人相處方面也延續了父親的「不擅長」。兒子是「超細 b」（即在十至十二月出生，並在未滿兩歲時便入學上幼稚園的孩子），小小年紀便要上學，加上家庭環境影響，使他在生理、心智方面的發展都比較慢。他四五歲的時候幾乎不怎麼說話，連幼稚園其他小孩的家長也在私底下讓小卡多留意，指兒子的語言能力有些問題。

而在家裡，兒子不言不語、慢吞吞，恍似活在自己世界裡的模樣，也時常惹得急性子的前妻惱怒不已。他們以為兒子學習能力弱，所以做事磨蹭、說話不多，直到升讀小學，老師指兒子上課不專心，總愛走來走去。前妻以為這是專注力不足的表現，便帶他去做測試，檢查結果卻是：兒子是資優生。

原來這個小孩子聰明醒目，極具創意思維，別人眼中的「慢」只是他的思考模式不同，覺得家長或外界給的指示實在是太無聊了，所以不積極回應，只願按自己的速度行事，令人誤以為他比較愚鈍。

但他在其他方面的能力的確很弱。前妻把全副精力放在兒子身上，盡心照顧，把他從起床到睡前的時間一一安排妥當，細緻到每個小時要做些什麼都規定好了，嚴格執行，卻很少跟他談天。而小卡就算希望多和兒子聊天玩耍也沒機會。兒子幾乎沒有空閒時間，同時每天要為各種任務而忙碌，加上能力偏向，令他刻意隱藏自己，不願意講話，久而久之，語言能力得不到鍛煉，就出現了語言障礙。

父母給子女帶來生命，也是孩子出生後面對的第一任老師。前妻是嚴師，期望兒子成就斐然；小卡則持「放養」態度，只在一旁觀察，適時引導。他們都很重視孩子的成長，從不同角度給尚且懵懂的孩童帶來人生的啟蒙。

但在教育以外，對孩子更重要的是來自家庭的愛。

父母和子女之間的愛是天性，但一個家庭若要幸福美滿，仍需要用心經營。「我自己的體會是，父、母、子女的需要都得到滿足才是最好的狀態，如果有一方的需要無法滿足，家庭關係也很難維繫。幸福的家庭是最好的教育，讓小朋友學到愛與被愛。如果只是為他們提供最好的東西，反而失去了無形中教導小朋友的機會。」

當時小卡和前妻已經極少交流，就像是一個屋簷下的兩個陌生人，沒辦法給兒子帶來被愛包圍的感覺。「要是夫妻關係緊張，小朋友又怎會開心呢？這些都是有連繫的，互相影響。」

子女也是父母的老師，他們教會父母的第一課，就是重新學習愛的方式。小卡學到的是珍惜。

和前妻離婚後，每星期小卡有兩天能見到兒子。為了讓孩子走出被緊密安排的生活，享受自在玩樂的空間以及家人的關懷和愛，他不斷思考怎樣能有多點時間陪伴孩子。他通過很多研究了解到，兒童的學習方式大部份來自模仿，要把孩子教育好，家長也要堅持好的行為。無論日常生活還是工作，堅持做對的事、幫助他人，長此以往，小朋友自然會看在眼裡，潛移默化，成長為一個更好的人。

好的行為是最好示範，於是小卡的工作模式開始轉變：以前通宵達旦是常態，下班時間平均是凌晨四點，現在寧願早點下班回家。當中免不了猶豫掙扎，但他仍選擇放下工作。在小卡心中，兒子比工作更重要。因為對親子關係有切身體會，所以他更加珍惜和小朋友共處的時間，從而調整生活節奏。

「他有特別的才能，需要引導，同時要照顧他較不擅長的能力。我希望在和他相處的時間裡，陪著他自由地做想做的事。」在小卡用心陪伴下，過了兩個月，兒子說話就變得順暢了

些。「不需要有什麼計劃，其實重點在於小朋友有沒有空間自由創作，甚至講廢話。小朋友就是需要這樣的空間來放大創意思維。我們會去不同的地方，做一些兩個人都沒有做過的事，收獲很多特別的經歷。共同的回憶可以促進雙方的關係，這遠比把小朋友的生活安排好重要。」

以遊戲刺激說話

人們回想起童年，首先在記憶裡浮現的肯定是和父母遊玩、與同學耍樂的時光，絕少是學習、做功課、考試的片段。貪玩是人類的本性，童年是否快樂，取決於有沒有在父母同輩的陪伴下玩得盡興。兒子那時已經開始接受言語治療，除了陪伴，讓他感受到自由和關愛，小卡的另一個重點是怎樣不停地開創簡單的小遊戲，在輕鬆的環境下刺激兒子思考和說話。例如開車帶兒子外出的時候，兩父子就會開始玩字詞接龍，或者猜猜看，「開車時我看到了什麼，就會說：『我看到一個東西，是藍色的，你猜猜是什麼？』這些全都是即時互動的小遊戲。小朋友最愛玩遊戲，不愛正經地跟大人聊天。兒子覺得有趣，就會積極回應，過程中不停刺激他的聽講能力，促使他多講話。」

小卡和兒子

另一個就是兩父子最愛的睡前小遊戲：Co-story。

小卡每次都會陪兒子入睡，兩人在睡前講故事，一人一句，講到睡著了為止。故事很長，就像連續劇一樣，有時甚至講了三至六個月才完結。「對兒子來說，講故事是特別好的娛樂活動。他喜歡聽別人說話，但不擅長語言表達，通過對話，他就能建立一個幻想世界。在這個過程中，我能深入探索他的內心，從他親自創造的人物和情節裡加深對他的了解。」

小卡以「過癮」來形容睡前故事時間，父子倆在講故事時的拉鋸也很有趣。「Co-story 本身便是一個在睡覺前的行為設計，讓小朋友主動透露很多家長不知道的事，也反映小朋友在那段時間的心理狀態、想法、價值觀，他的需要以及對事情的看法。像是通過故事，我無意中發現兒子在交朋友時遇到困難。有些角色經常出現，他覺得這是從小陪伴在身邊的角色，但在現實中從來沒有這樣的人出現。」

豐富的幻想創造最美好的世界，彌補現實生活的遺憾，即使是天真爛漫的小孩子，也有求而不得的隱痛。故事裡的角色，投射了這個小人兒對玩伴的渴求和期待，也暗藏了他在這方面

父子倆在一人一句的故事中創造了一個奇妙世界，也讓小卡得以深入了解兒子的內心想法。後來兒子將故事中的角色都畫了出來。

的沮喪。

兒子不善於溝通，動作慢，在其他小孩子眼中就像沒長大的嬰兒一樣。可是小孩子需要的是玩伴，尤其是男孩子，遇到不太一樣的「非我族類」，總愛取笑欺負，不願跟他玩耍，打球的時候也不把球傳給他。兒子相處得來的往往是跟他節拍一樣的人，或者是覺得他很可愛的女孩子。他喜歡設計一些遊戲規則，讓大家一起玩耍，但這些「朋友」也只是各自做各自的事，沒有交流，也不知道要怎麼交流。這是連大人也不一定懂得面對的情況，小孩子更不懂得表達，也不願說出來，一開始小卡甚至能感受到兒子對交朋友的逃避。可是在幻想世界，卻能讓孩子放下戒心，在玩樂間吐露心底話。

通過這些遊戲，小卡留意到兒子在不同時期面對的困難，默默引導他學著自己面對、解決問題，而不是逃避或把問題交給大人。他並沒有抓著子女的手，指著前方的路，指點他們要這樣那樣走，卻盡一個父親所能盡的最大努力，陪伴他們在愛中成長，在歡樂中領悟，摸索出勇敢面對世界的方法。至於設計如夢似幻、恍如童話般的裝置藝術空間，則是這份愛的延伸，是他送給兒子的禮物。

從圖畫中誕生的童話世界

「大概兩年前，兒子八歲的時候，我開始教他畫畫，然後想：不如把他畫的東西做出來送給他。後來遇到這個項目，需要在公園做設計，便想將我們講的故事角色做出來，送給兒子，也讓他知道我對他的愛。」

Co-story; papa & son's story factory 後來變身「光影動物園」，成為放在公園裡的裝置藝術。創作元素來自兒子的圖畫，而圖畫的題材，是父子倆的睡前故事。

在孩子眼中，動物是人類的朋友，也是在城市裡被忽略的一群。小卡和兒子一起設計了一個孩子眼中的夢幻動物王國，一隻隻動物，以簡單的幾何圖形及線條拼湊而成，並添加豐富的色彩，繽紛而純真，充滿童趣。

偌大的公園裡，有小孩子最喜歡的動物朋友，每個動物角色都有天馬行空的有趣故事，像是有著精靈大眼睛的肥貓貓 HeHe、有很多很多隻腳的音速百足臘腸狗，牠們瞪著大大的眼

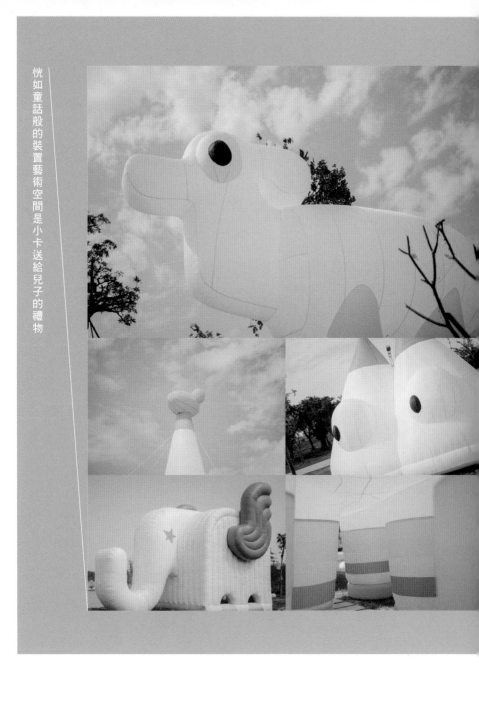

睛，挺起漲鼓鼓的身體，等著小朋友衝過來，爬到牠們身上，用牠們的身體捉迷藏。到了晚上，動物們還給小朋友準備了驚喜，原來牠們的身體會發光。瑩瑩的暖光，照亮了小朋友的身影，在光影互動間，孩子們走進動物王國，在奇幻世界裡留下一個個歡樂的故事，成為夜晚最美好的夢。

小卡希望透過裝置作品及光影效果喚醒人們的童心，吸引家長和孩子在樂園探險，留下快樂的記憶，然後把這份記憶帶回家，成為親子互動溝通的契機。動物們發生了什麼事？下一次探險是什麼時候呢？訴說著回憶，談論著故事，這些經歷成就了一個個充滿愛的家庭。

而當中最大的一份愛，肯定是小卡帶給兒子的。「項目令兒子留下很深印象，他沒有說出口，但我知道他很開心。我最重視的就是家人，和他們的關係、對他們的感情，也是設計時最想表達的內容。兒子的故事當然也可以成為題材，變成工作的一部份。」

小卡將對兒子的愛化作小朋友最愛的樂園。在這個奇幻世界裡，滿是開心的笑，讓孩子在愛的環境中發揮創意，找到勇氣，茁壯成長。

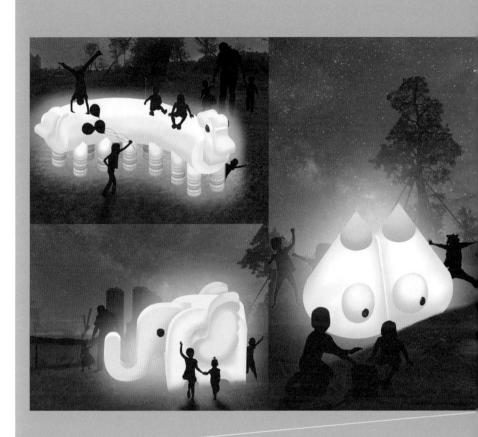

在晚上，動物們紛紛發光，化身成為小朋友的最佳玩伴。

名稱 ● Co-story: papa & son's story factory

類型 ● 裝置藝術

時期 ● 二〇一八年

兩父子的故事時間

每次父子共度的夜晚，小卡和兒子都會在睡前一人一句講故事。這一晚，他們由三隻蜜蜂的歷險記開始，逐漸加入不同角色。這些角色的說話、性格設定，既反映兒子天真爛漫的想法和頑皮的小心願，也流露了父親對孩子無形的教育與引導。

孩子說：從前有三隻細細粒粒蜜蜂ＢＢ。到爸爸了。

爸爸說：牠們飛來飛去，想找花叢，找了很久都找不到。突然遇到一隻長長長頸鹿巨人。

孩子說：長頸鹿知道有一個地方有很多很多花兒，牠身邊有一隻超級長的粒粒毛毛蟲蟲，說可以帶牠們去，於是三隻蜜蜂騎著牠爬過去

爸爸說：蜜蜂騎著毛蟲……慢吞吞的，終於來到

了一個小花園，花園有很多花，蜜蜂就開始採花蜜了。

孩子說：不久毛蟲變成漂亮的七彩蝴蝶飛過來，跟牠們一起唱歌玩遊戲。

爸爸說：細細粒蜜蜂說冬天快到了，我們要趕快採花蜜過冬，沒有時候玩樂了！

孩子說：只玩一會兒吧！

爸爸說：不玩了……

孩子說：那蝴蝶就自己玩吧！

爸爸說：冬天來了，蜜蜂在家裡享受花蜜，蝴蝶沒有食物，凍僵了。（教育）

孩子說：突然有一隻肥貓貓 ＩｅＩｅ 給蝴蝶花蜜吃，蝴蝶就好了，又唱歌玩耍了。

爸爸說：那來的花蜜呢……

孩子說：原來肥貓貓 ＩｅＩｅ 偷吃了蜜蜂的花蜜，蜜蜂沒有食物，凍僵了。

100

爸爸說：肥貓貓ㅌㅌㅌ偷吃的時候被蜜蜂蜇了一下，結果手腫了，痛得不得了。

孩子說：肥貓貓ㅌㅌㅌ就去了看貓頭鷹醫生。一定可以治好的。

爸爸說：結果貓頭鷹醫生不為牠治療，因為偷東西害了小蜜蜂是不對的。

孩子說：肥貓貓ㅌㅌㅌ就去了看狐狸巫師。一定會為牠治療的。

爸爸說：狐狸巫師說，如果肥貓貓ㅌㅌㅌ知錯了，就為牠治療。

孩子說：肥貓貓ㅌㅌㅌ知錯了，天然呆的狐狸巫師治療時，魔法出了狀況，結果肥貓貓ㅌㅌㅌ全身都腫了。

爸爸說：那麼殘忍……那肥貓貓ㅌㅌㅌ痛得不得了，在地上滾來滾去。突然見到一隻渴睡症白老鼠，也都沒有胃口了。渴睡症白老鼠以為肥貓貓ㅌㅌㅌ放過牠，很是感激，決定帶牠去見神聖的大象天使。

孩子說：天使沒有那麼容易見到的，途中有很多怪物！有大鱷魚咬咬咬，火焰甲蟲不停噴火，大口鋸齒豺狼咬尾巴！

爸爸說：不過不怕！好朋友音速百足臘腸狗及時趕到，帶牠用超快的速度穿過了重重的危險。

爸爸說：音速百足臘腸狗穿過了一條時光隧道，到一朵雲上面，見到一隻笑笑四指兔，指著東南西北四個方向：「你會怎麼選擇？」

孩子說：笑笑四指兔說：「如果相信我就往東。」但東面只有一片雲，大家立定決心走到雲上面，飄到一棵大樹之前，就見到神聖的大象天使了。

孩子說：大象天使說：「如果你幫小蜜蜂採很多很多的花蜜，我就給你醫治。」肥貓貓ㅌㅌㅌ答應了，腫痛就立即消失，小蜜蜂也立即醒了，然後大家一起到全世界去採花蜜。

爸爸說：蜜蜂採花蜜之後，把花粉BB散播得遠遠的，春天來的時候，就有一片很大很大的花園了！（教育）

孩子說：但是到冬天的時候，大家又凍死了。

爸爸說：然後大象天使又救活大家了。

孩子說：下一個冬天太凍了，大家又凍死了。

爸爸說：春天的時候，大象天使又救活大家了。

孩子說：然後……

爸爸說：然後……

爸爸說：然後你要睡了，goodnight my love.

101

香港設計資源中心

建築於不同專業的設計師之間

CREATIVE
RESOURCES
CENTER

設計是沒有盡頭的事業，想有一番成就，就要不斷精進，追求突破。那些讓人眼前一亮的作品，往往並非乍現的靈光，而是經年累月的積累沉澱。因此設計師總是很忙，忙著吸收，忙著轉化，忙著創造。

其中一個能讓設計師吸收知識的地方大概是圖書館。曾經，在九龍塘創新中心（InnoCentre）內有個為設計師準備的圖書館：香港設計資源中心（Creative Resources Center）。來這裡的多數是設計師，因此資源中心存放的都是設計相關的書籍以至新產品。資源中心可以說是一個「資訊交流」的空間，而小卡接到項目後，想的則是：怎樣可以讓設計師交流靈感。

「設計師雖然很有創意，但其實也很忙。來中心找資料的人都是找完就走，有什麼方法能讓他們在這個空間裡互相交流創意呢？設計是從這個角度來考慮。」

項目設計由一本書的主體結構轉化而成。小卡找來一本書，去掉書中的圖片和文字，剩下的就是空白的紙張和書脊等結構，這便是書的主體：一個盛載內容的容器。他將一本書拆解後的狀態，衍生為資源中心的書櫃設計。每個書櫃就是一張張沒有了文字、圖片的書頁，每一

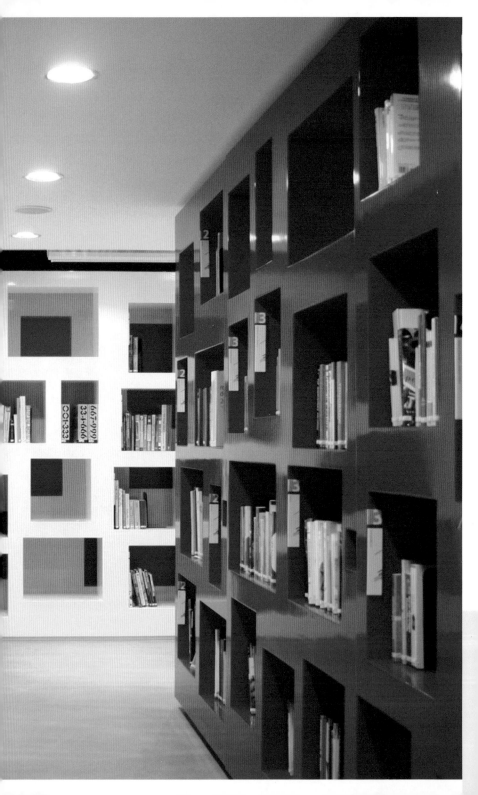

頁文字和圖片的位置都不一樣，因此書櫃也有不同的間隔，營造層次感。大小參差的間隔使書櫃既可以用來放書，也可以放不同尺寸的展品，便於中心做產品展示。

書的主體用來存放內容（文字、圖片），而由書轉化的書櫃，也能用來擺放內容（書籍、產品，甚至供人暫坐），後者的內容更為多元立體，並可隨時變動。那麼，這樣的書櫃又是如何讓設計師交流的呢？

當時中心已經有一些藏書，只是數量不多。小卡便為這些書加上了搶眼的分類方式。他們為每本書分類，包裹特定顏色的標籤。每一種類別（像是時裝設計、平面設計等）都有專屬的

小卡特別找來一本書，將其「解構」後的模樣轉化為書櫃的設計。

106

顏色，員工在整理書籍時，便可以按書籍的顏色輕鬆地把書放好。因為書不多，書櫃上還剩下不少空間，於是當一位設計師來到圖書館，便會開啟一場跨越時間與空間的同業交流活動——

這是一位品牌設計師，想找某時裝品牌的相關資訊。該品牌歷史悠久，涉及時裝設計、配飾設計、平面設計、建築設計等眾多方面，於是他找了很多不同類型的設計書來做研究，最後挑了四五本書深入閱讀。待他看完後，隨手就將這些書放在書櫃上其中一個空著的間隔裡，然後離開。沒多久，又有一位設計師來到圖書館，留意到書櫃某個間隔裡放了四五本不同類型的書，覺得有點意思，便拿來翻看。他是平面設計師，本來只是經過中心，想找自己專業相關的書參考，可是看到前一位設計師留下來的書籍組合之後，他很感興趣，看著看著，就產生了新靈感。

● 記錄靈感的「書單」

「我去圖書館時，總是特別留意他人借閱後等待上架的書。那些準備上架的書，也就是讀者選擇的書目，大家覺得好看才借閱，裡面往往有很多新鮮有趣的內容。對我來說，那些書特別能帶來啟發。」小卡認為，設計師選出來的書單很有價值，而設計資源中心圖書館的書櫃設計便

能夠把這些書單記錄下來。

設計不單是塑造空間，還包括設計運作理念和行為模式。設計師在圖書館找書，並將看完的書隨手放在不同間隔上的行為，等於創建了屬於他的個人書單，書櫃則暫時為這個書單留下記錄。當其他人再進入圖書館時，就會看到一個個屬於不同設計師的書單。他們在前人留下的書單中尋找自己想看的書籍，過程中可能會被不在自己職業範疇的書本吸引，從而受到啟發。

每個書單都是一個創意宇宙，每次找書都是一場探索，挖掘不同設計師的精神世界。「設計師都有自己的專業範疇，也沒有那麼多時間跟人談天。這種通過找書的行為而產生的交流，可以給他們帶來刺激。他們或會受到其他人的意念啟發，他們自己也會引發其他人的創意。」當你

書櫃的設計為設計師創造
了交流創意的機會

對某個題目感興趣，漫無目的地找書時，碰巧看到別人選擇的書，思考對方選擇那些書的原因，也是給自己的啟示。「靈感對設計師來說非常重要。圖書館的設計正正會給人帶來靈感。」

這就像是一項人人都能參與的行為藝術，通過看書放書的行為，產生無形的意念互動，達到啟發靈感的結果。圖書館起初無人看守，工作人員每星期會將藏書按顏色分類重新整理歸納，把所有東西重新放在原本的位置，就像是每星期都會作出重設（reset），再通過不同設計師的行為和選擇，帶來新一輪的靈感碰撞，令設計師透過隱形的連繫隔空「對話」。

● 誤打誤撞的會長之路

設計絕不是一條孤單的征途，設計師之間既是競爭對手，也是志趣相投的合作伙伴。設計師之間該如何合作，向小卡這位香港設計師協會現任會長詢問，或許能了解一二。儘管這位會長加入協會、成為委員之路相當「蝦碌」。

這裡是圖書館，但人們擺放書的動作所產生的意念交流，也可以說是一種行為藝術。

小卡加入香港設計師協會的初衷很簡單：加入一個設計相關的組織好像對事業發展比較好。另一個原因是協會給他發了邀請信。在他於二〇〇五年贏得首屆「香港青年設計才俊大獎」後，協會寄信邀請他成為委員。他以為協會邀請他的公司入會，便叫當時負責市場推廣的拍檔入會。拍檔就開始和不少知名設計師一起籌劃協會的各種活動，有時還在小卡為表示支持，便也入了會。

十年後前輩們陸續離任，直到前幾年，當時素不相識的新任會長找上門，和他聊了大半天，表示希望他參與下一屆的委員選舉。他那時候正覺得自己跟社會脫節，又想發展與數碼科技相關的設計項目，想到協會裡有從事各個領域的設計師，說不定能了解更多科技相關資訊，便前往協會，想跟同行聊聊天。聚會後他想起來，不是還要選委員嗎？一問之下，人家告訴他：「已經選好了，你就是其中一位啊。」

原來他的名字早就被放在參選名單中，還成功當選了。那一屆選舉的情況混亂，有人填了他的名字，而協會的工作人員忘了通知他，就這樣，他成為了協會委員。而他以為只是聊聊天的聚會，正是第一次委員會議。剛當選委員，他又在會長的推薦下成為了副會長，整個過程十分奇幻。

小卡從加入協會到成為副會長，完全是無心插柳的結果，可是他很相信相緣份，也不可能一走了之，便坦然接受，還開始思考怎樣在協會有所發揮，尋找科技與創意融合的空間。當時正值協會委員新舊交替，於是他也學到了很多協會的經營與制度，同時需要面對很多不認識的人，與他們交流，從一個旁觀者漸漸成為局中人。

一年後，這位糊裡糊塗地走馬上任的副會長想離任，但下任會長遊説他幫忙再做一年，於是他又留下來了，一留就是四年。四年來，他結識了很多朋友，也競競業業地拉攏了不少朋友參與協會、成為委員，然後他發現，自己走不了了。留著留著，他順理成章當上會長。

● 以真心建立關係

成為會長只是換了個身份，小卡仍舊認認真真地「在其位，謀其政，任其職，盡其責」。他組織各委員舉辦了很多活動，又幫協會籌劃未來發展的方向，建立各種制度。這份完全不在他預料內、也不屬於他的目標的職務，卻讓他獲益良多，尤其在待人處事方面。

一開始小卡只顧著認真做事，卻發現不是人人都像他一樣投入，也曾為此悶悶不樂。後來他意識到，每個委員都是義務工作，要在正職以外為協會的活動耗費大量時間、精力，十分辛苦。因此，想讓他們齊心協力，需要讓他們知道自己尊重他們的付出，同時要讓他們理解協會新的發展目標，才願意相信他的帶領。對此，小卡用了看似最沒效率的方式：一個個邀約飯聚。他笑言：「我也不懂其他招數，只有這一招：以真心跟人溝通。當別人認識你，對你有所了解，自然就能建立信任。」

建立關係，獲得認同和理解，關鍵在於願不願意花時間溝通。小卡只要有時間，便會跟委員們聊天，也不時和他們小範圍聚會，講講彼此的想法。當對方了解他，就會願意跟他坦誠相待，從而建立起良好的關係。「要想大家一起做好一件事，最重要的是建立團隊精神。只要有好的團隊精神，人們跟你的關係好，自然就會用心去做。」小卡用時間證明用心溝通的效果：一段時間後，他發現自己多了很多真心理解他的朋友，令他十分欣慰。

一群志同道合的伙伴，帶來的遠不止情感上的共鳴。在與朋友討論自己最新的創業方向時，他們發現彼此在很多方面都能合作，大家在創業路上也開始互相扶持。「有人支持的感覺很不一

樣。無論是協會的事，還是自己的事，這群朋友都不會計較，互相幫助。」

協會的工作擴闊了他的交際圈，小卡發現，香港有很多致力貢獻社會的有心人，不管在哪個領域，只要有好的理念，就能凝聚很多人群策群力。「只要願意分享創意，就會有人幫忙考慮如何實踐，並拉攏不同的有心人合作，這樣就有了成功的可能。」一次次真心實意的分享與溝通，也為自己創造更多機會。而這大概也是各個行業組織成立的初衷：彼此交流，團結互惠，利用已有的資源為同業以至社會大眾帶來幫助。

作品備忘

名稱●香港設計資源中心（Creative Resources Center）
類型●室內設計
時期●二○○八年

瘋頭 Madhead 辦公室

建築於公司與員工之間

1.7

THE HEADQUARTER
OF MADHEAD

好的建築會說話，通過自身空間表現一間公司的形象，有時還能協助公司確立定位，為員工帶來歸屬感。

瘋頭（Madhead）是一間香港手機遊戲公司，產品包括風靡一時的《神魔之塔》。公司創於二〇〇八年，至今才十二個年頭，卻發展得很快，除了香港，在台灣也有分公司。小卡當時為瘋頭設計位於白石角香港科學園的辦公室。接到項目後，他發現項目的難度不在於設計，而是公司本身未有清晰的形象及品牌定位，在高速發展下，要如何令大量新員工對公司產生歸屬感呢？他決定從源頭著手，透過設計為瘋頭塑造品牌形象。

● 以視覺系統串連整體設計

「我第一次去 Madhead 的時候，公司只有大約十人，第二次去時是三十多人。一年後，他們推出的遊戲大熱，公司需要增加到一百八十人左右，發展得很快，可以說是圓了一個創業夢。」圓夢之後，公司進入發展時期。一間公司要長遠營運，既要有好的產品，還要考慮品牌、形象、標誌，更包括怎樣處理與客戶和員工的關係，從而建立起獨特的公司文化，當中最基本的

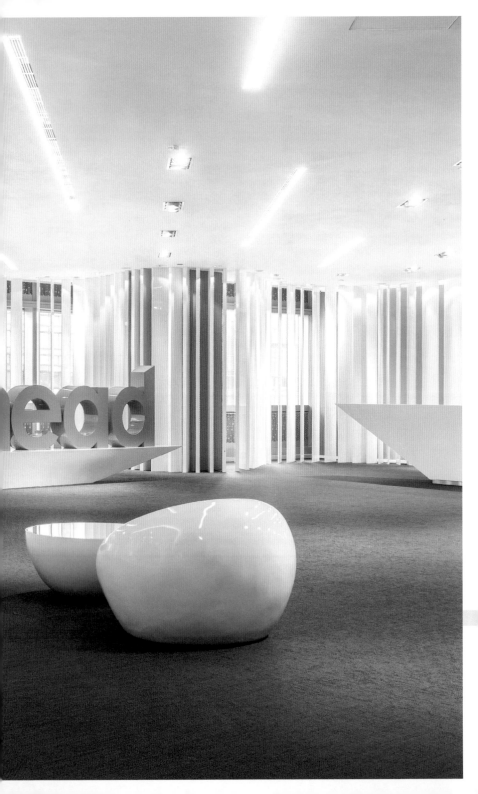

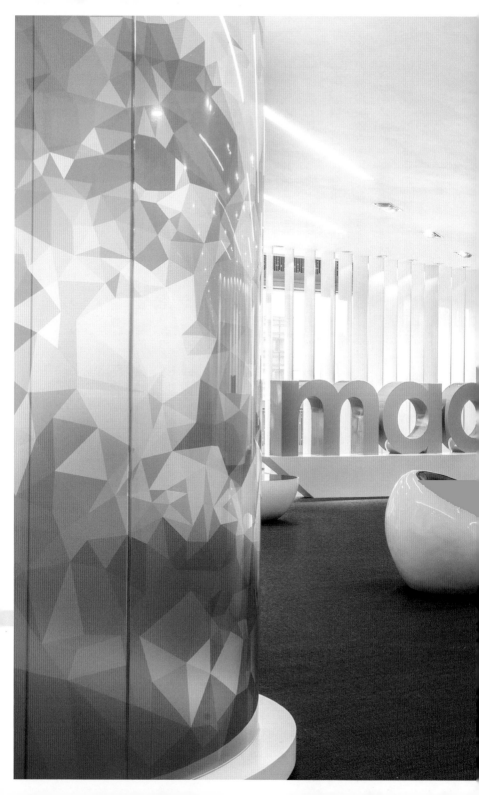

便是確立公司的品牌定位。因此小卡的設計概念不是放在空間上，而是設計公司的品牌形象。

首先由名稱開始，將公司名稱與公司本身建立起切實的連繫。小卡覺得瘋頭的英文名字「Madhead」很適合遊戲行業，「瘋」（mad）指的是瘋狂，但也有狂熱和著迷的含義。在設計公司品牌時，小卡和團隊將「瘋」字延伸至熱誠和天才的範疇。他們選擇了很多歷史上知名的天才，例如梵高（Vincent Willem van Gogh）、愛因斯坦（Albert Einstein）等，以高科技手法將這些人物的頭像變成由三角形元素構成的平面圖像視覺系統。這套視覺系統不但時尚，具有科技感，也有實際作用。

這些天才和他們的名言金句被用於辦公室各個空間的外牆佈置上。但這不僅僅是裝飾。公司範圍很大，有很多房間，每個區域都劃分了不同用途，這些天才頭像能讓員工確定自己處於辦公室的哪個位置。在會議室，員工會看到畢加索（Pablo Picasso）的叮嚀：「靈感無時不在，惟有在創作時才會顯現。（Inspiration exists, but it has to find you working.）」在高層辦公室，則有伽利略（Galileo Galilei）不斷提醒「熱情成就天才。（Passion is the genesis of genius.）」隨處可見的名人金句也為員工帶來精神上的鼓勵，勉勵他們發揮創意、以正面積極的態度投入工作，提升士氣。

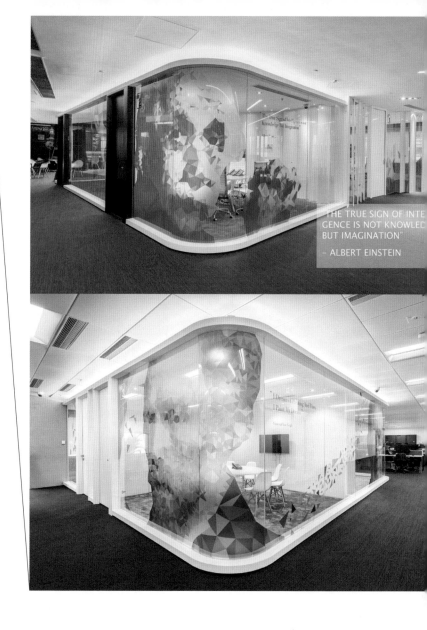

不同的名人頭像既有指示作用，名人金句也能鼓舞員工投入工作。

"THE TRUE SIGN OF INTE
GENCE IS NOT KNOWLED
BUT IMAGINATION"
– ALBERT EINSTEIN

不過，這仍非小卡和團隊的最大目的。他們的終極目標，是讓全部員工都用上這個系統，每個人都像曾經的天才大人物一樣，擁有自己的頭像。

他們的概念是為每個員工拍照，創製屬於他們的頭像，再用圖像製成員工的個人名片、杯子，令員工彷彿也變成了創意天才。這套系統成為了瘋頭的品牌形象，對於一間在極短時間裡大力擴展規模的公司來說，這樣的舉動可以幫助員工產生歸屬感和自豪感，從而願意全情投入，把工作做好。這就是小卡在設計這套視覺系統時希望達到的效果。

而在空間設計方面，小卡抱著同樣的想法：建立員工和公司之間的關係，提升員工的士氣，令他們對公司更有歸屬感。香港很少辦公室有員工飯堂，他們則把瘋頭辦公室其中一片大面積的空間設計成咖啡廳的形式，作為員工吃飯、分享及聚會的地方。

咖啡廳是精緻的工業風，與以白色為主調、極具科技感的工作間截然不同。這是刻意營造的輕鬆氣氛。「很多創意都來自咖啡廳，最厲害的意念往往是在咖啡廳討論出來的，咖啡廳是一個能讓人輕鬆討論、集思廣益的空間。對於這類創科公司，員工特別需要能放鬆下來的空間，這

是他們發揮創意的地方。」員工可以在這裡和同事一起吃飯、休息，也能和客戶見面洽商。除了咖啡廳，辦公室裡還有各種供員工開會討論的空間，各處都配備了資訊科技設備、電子熒幕等，讓他們隨時交流，互相啟迪。

好的空間自有其吸引力，而當這個空間是人們每星期要花超過四十小時逗留的辦公室時，良好的體驗，也能增加員工對公司的認同。辦公室建成後，Madhead 的使用情況令人滿意，他們更將室內環境拍成短片，放在網上，吸引人才應徵。

● 良好關係建基於信賴

小卡為瘋頭項目所做的工作超出一般空間設計

每個員工都有自己的頭像，頭像系統為瘋頭建立了品牌形象。

的範疇。對他來說，設計不止是完成實體作品，還能發揮更大作用——由品牌定位，到員工的歸屬感，以至公司的企業精神。他為客戶考慮的是員工關係、公司形象等相對深層次的方面，比單單設計一個空間更加影響深遠。而這種為客戶著想的態度，也是他一直贏得信賴的原因。

小卡公司的項目，無論是否由他主力負責，客戶總要問上一句：「小卡看了沒有？」「小卡是什麼意見？」客戶彷彿都要確定他看過才會安心。他一方面為此感到欣慰，另一方面，身為老闆，他也覺得不妥。雖然有些員工將這歸因於「因為你是老闆。」但他的精力有限，不可能面面俱到；公司的設計師都很用心工作，也各有所長，值得信任，客戶眼裡卻只有他，要得到他的意見才能做決定，並不利於公司營運和同事的長遠發展。

他開始觀察員工與客戶之間的關係，認真思索「如何協助同事獲得客戶信任」，然後越想越覺得，要得到客戶信任其實很簡單，就是：有沒有用心對待。信任來自溝通的細節，當客戶覺得設計師有用心為他們著想，站在他們的角度考慮，就會對他產生信賴。那些細節甚至不一定要由他主動說出來，只要用心去做，客戶自己就會發現。「父母和子女相處時，父母也不會時時

刻刻在子女面前邀功，說自己為他做了些什麼，而是會自動自覺用心照顧孩子，孩子自然能感受到父母的愛。和客戶相處時也差不多，很多事情客戶還沒提出，你就已經做好了，這樣的行為已經可以創造信任。」

小卡舉的例子都很實際，像是：幫客戶選購物料時多找幾間供應商作比較，選擇較便宜的一間，幫客戶省錢；在做空間設計時以耐用的做法，代替外表好看卻可能較難維護的設計，實際效果未必有太大分別，客戶長期使用時卻便利得多。由此可見，他真的將客戶的利益和需要放在心上，才會考慮得實用又仔細。

設計師有時會覺得客戶很麻煩，每樣東西都要過問和檢查，越被干涉，就越不高興，進入負面循環：設計師做得不開心，客戶也不相信他，甚至懷疑他的工作能力，這反過來又令設計師更不開心。一旦陷入負面情緒，雙方相處得不開心，關係便很難改善，到最後客戶很可能覺得作品一定是不怎麼樣的成品，會覺得哪裡都不大滿意。「客戶和設計師是互相影響的關係，他們之間的互動也影響了設計的最終效果。如果在設計過程已經將客戶的需要放進考慮範圍，無論是設計細節、有可能出現的風險等，多開幾次會，客戶就能感受得到，形成對你的信任。當你

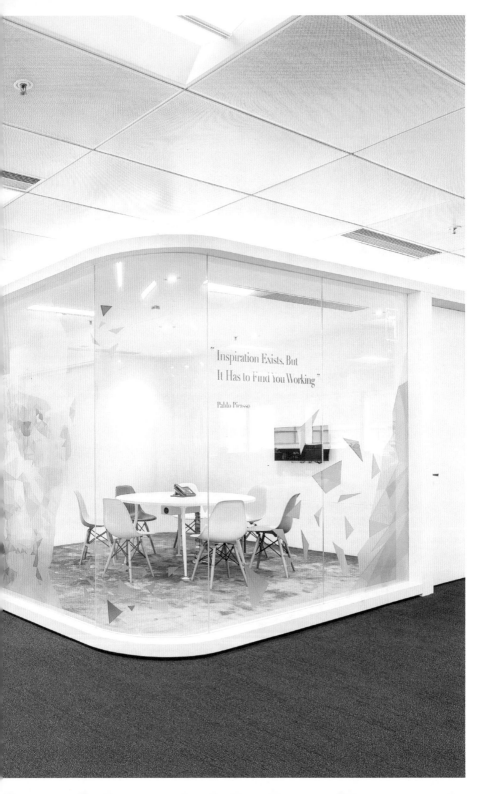

們之間出現這種信任，很神奇地，客戶對很多東西都不會再過問，而是全權交給你負責，你的自由度反而更大。」

● 從細心中見驚喜

用心為對方考慮不只是嘴上說說的道理，小卡將它變成能夠執行的一套程序。這兩三年，他開始嘗試改變公司的風氣，除了聘請真正用心工作的員工，他還要求設計團隊和營銷團隊在做每個項目時一同合作，思考怎樣給客戶帶來驚喜。

「驚喜指的是把客戶視為很重要的人，就像是另一半或子女一樣，並為他們準備如同生日禮物的驚喜。當然不是說真的給對方送上生日禮物，而是給人帶來快樂。」他鼓勵營銷部和設計師一起為客戶準備驚喜，有時他自己也參與其中。「像是做家居設計時，要是客戶養了兩隻狗，我們就會將兩隻狗的照片裱裝好，放在家中不同角落，客戶一進門便會覺得很親切。有時可能會做一本紀念冊，將房子裝修前的樣子、工程期間的樣子、完工後的樣子，整個過程通過相片記錄下來，客戶看到的時候也會感到很興奮，甚至和朋友分享。」

這些驚喜是充滿人情味的設計元素，令空間增添感情的溫度，也反映團隊注重細節、用心為客戶考慮的一面。「做設計也是溝通的過程，要重視人與人的關係，我希望這個過程是快樂的。重點不在於準備了什麼東西，而是一份心意。」

準備驚喜必須花費心思，不能隨便敷衍，也不是虛偽的套路。這個行為不單為了建立良好的客戶關係，也為了鼓勵同事用心工作，以正面態度對待他人。「很神奇的是，當同事心裡想著怎樣令一個人開心，他們自己也會覺得開心，會興奮地想：不知道對方看到的時候有什麼感受呢？而當營銷部和設計師一同做著一件開心的事，有著共同的目標，他們之間的關係也會變好。我認為這是很有意義也很有用的管理模式。」

● 將關愛文化放在首位

營銷和設計部門因為工種不同，很容易出現衝突——設計師考慮項目的設計理念、形象，營銷部門在乎的是成本、宣傳成效。但當準備驚喜成為了他們共同的工作後，他們自然而然地開始合作，不再介意誰做得較多，誰做得較少。後來小卡在公司正式推行新的工作模式，通過跨

部門合作的形式，營造充滿人情味的公司文化。現在營銷部門同事已將「準備驚喜」變成市場策略的一部份。至於他和其他總監並不會袖手旁觀，他們一直陪伴同事逐漸適應。

「我想建立這樣的工作氣氛：同事之間無分部門，互相支持。我還希望公司能拿第一。拿什麼第一呢？公司的關愛文化能拿第一。我的目標是同事能在工作時獲得成就感，加強公司的凝聚力；而同事將工作中收穫的關愛精神帶回家，也能感染家人，這份力量就會很強大。」

小卡在公司逐步推行關愛文化，建立注重關係的工作模式，成效逐漸顯現，他自己也覺得這個過程很有意思。「有些同事從比較負面的思維模式，逐漸變得正面、開心了。大家也更團結，在項目交貨時，我們很多同事都會參與，因為覺得很好玩。而看到公司其他同事一起見證項目的成果，負責的同事也會感到很開心。」

小卡公司作出的轉變，既有助團隊團結，公司長遠發展，還能增進客戶關係，出現三贏的結果——客戶好，同事好，公司的生意也變好了。同事變得正面後，他們跟客戶的溝通方式也不一樣了。跟他們合作過的客戶都知道他們工作負責，在把項目交給他們時，也不會懷疑他們

有沒有偷工減料，因為知道他們肯定會為自己著想。團隊和客戶之間不再是設計師和客戶的客套相處，基本上都能成為朋友。在項目結束後，甚至隔了好幾年，仍然保持良好關係。如今每做一個項目，小卡都會問同事：「這個項目給客戶帶來了什麼驚喜？」他們與客戶的關係不再是冷漠的責任制，反而充滿人情味。

● 搭建真正的溝通平台

責任制是設計行業常見的工作模式，具體就是在和客戶討論設計方向時記錄客戶說了什麼，再將對方說過的話傳給他存證，表示：這些都是你說的，我只是跟著去做，將來你不能反悔。這是由於空間設計涉及的人力和材料成本都很高，因此設計師便有這種自我保護的舉動，以免客戶出爾反爾。

可是客戶反覆修改就一定是客戶的問題嗎？也不一定。有時客戶出現與之前不一樣的意見，有可能是因為設計師沒有在一開始花心思理解客戶的想法。畢竟大部份客戶不是專業人士，不懂得妥善表達設計意見，通過溝通真正了解他們的需要，避免出現誤會，是十分重要的。

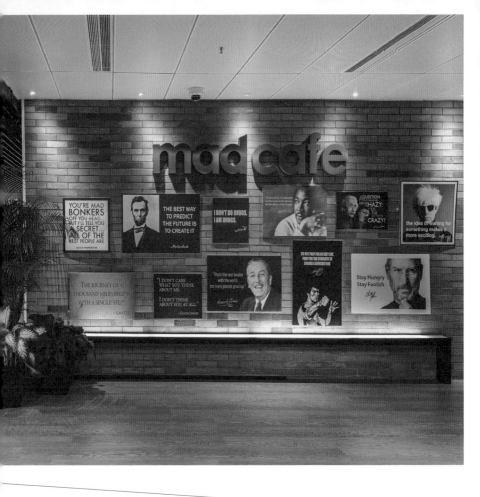

Mad café 既是員工飯堂，也是一個能讓他們輕鬆閒適地討論的空間。

小卡的公司現在已經能在設計初期製作實時三維模擬效果圖（real-time 3D rendering），確保客戶把設計的每個角度和每一項細節都看得清清楚楚，然後才正式動工。全面的三維模擬效果圖等於把整個項目虛擬地建造了一遍，並非只是模擬幾個看似漂亮的角度，而是三百六十度呈現項目全貌，並模擬客戶使用時的情況，讓客戶了解及確定設計的具體效果，這樣動工時出現誤會的機率就非常小。

在香港，他們屬於很早一批做實時模擬設計效果圖的公司。他們還銜接了虛擬實景（VR）的

系統，讓客戶清楚看到不同物料和材質的使用效果。這樣做當然要花費很大工夫和成本，同事也要花時間學習如何應用，可是這正正為設計師與客戶搭建了有效的溝通平台，確保彼此在同一個頻道上相互理解，客戶也能真正得到他心目中想像的東西。這才是真正負責任的做法。

「設計是一種精神，不只是好不好看那麼簡單，關係、溝通等也是設計的一部份。」

近年小卡的公司跟不同客戶的關係越來越好，客戶對他們有信心，會直接找上門，很多項目已經不需要投標。而客戶看中的，不只是設計質素，更是小卡的團隊對於整個項目的全面理解和演繹，以及愉快的工作氣氛。客戶信任我們，覺得跟我們合作的話，不管發生什麼事，我們都會堅守崗位，為他們考慮，並做到最好。對我們的信任，令我們不只做設計，還有機會參與各種類型的項目，有時甚至直接成為項目合伙人，即成為了自己的客戶。」

他們給客戶帶來信心，客戶也希望他們獲得成功。當得到越來越多人的信任，這些人也會為小卡和團隊著想，幫他們拉攏投資者，或者推薦他們和不同機構合作，想方設法協助他們實踐設

計理念。只要一個關心的行為，就能改變心態，建立良好的關係，從而衍生各種可能，令發展空間更大，路越來越寬廣。

作品備忘

名稱 ●瘋頭（Madhead）辦公室
類型 ●室內設計
時期 ●二〇一三年
團隊成員 ●卓震傑、招駿傑

妥協與堅持的平衡

設計也是創意工作，但凡創作，必然包含創作者的想法。那麼，當創作者的想法和客戶的要求出現衝突時要怎麼處理呢？小卡是這樣考慮的：「每個人都有自己的專長，面對與專業相關的決策，需要有所堅持，但同時要理解其他人的想法，考慮其他角度的意見。要是衝突的源頭跟安全問題有關，或者是重要的文化特質，那麼設計師就要堅持，因為這是他們的專業範疇；但如果是次要的東西，就要有所取捨，事情才會順利。」

在他看來，設計理念和客戶需要並沒有衝突。即使客戶在當下未必理解作品蘊含的訊息，也未必意識到這些訊息能提升項目的成效，但設計師無需因此抗拒修改。只要修改設計後仍能表達本身的訊息，同時滿足客戶對於實際的功能需求，就沒有任何問題。

設計工作不是閉門造車，與客戶的關係處理得好，能有事半功倍的效果，重點在於誰願意踏出第一步，釋出善意，建立關係。盲目堅持如同一個人的獨腳戲，別人不明白你在堅持些什麼，也就不會理解，只會看到這個人不肯遷就、不想好好做。但換一個態度：不要緊，我先來遷就，我來修改，客戶反而會多從你的設計概念出發，從而了解你的心思，令雙方關係好轉，客戶對你也會轉變為欣賞的態度。

小卡經常遇到這樣的情況：當團隊願意花時間和精力為客戶作出部份改變，對方也會看到他們的付出和遷就。儘管客戶不一定明白他們的堅持，但看到團隊的付出，客戶也將把他們的設計理念放在心上，嘗試去理解，並予以尊重。

這也是對客戶的教育，讓他明白設計還有功能以外的意義。當客戶明白設計精神，他們往後再作出任何決定時，也會為設計師考慮，可能會提醒設計師：「這裡可以這樣做，你試一試，也能做到你想做的東西。」作出一點點取捨，有時能換來更大的回報。

「你覺得世界只有這麼大，設計範圍只有這麼多，其實不然。當你在設計過程中態度合作，考慮各方需要，就有可能得到更廣闊的發揮空間。設計行業是一定要跟人溝通合作的，從業近二十年，我感受到的是，抱有合作精神才能得到更多。溝通很重要，能令設計師達成更多目標，做更多的事，令設計精神產生更大影響力，感染他人。」

CONNECTING PEOPLE WITH LOVE

以愛創造連繫

2
I

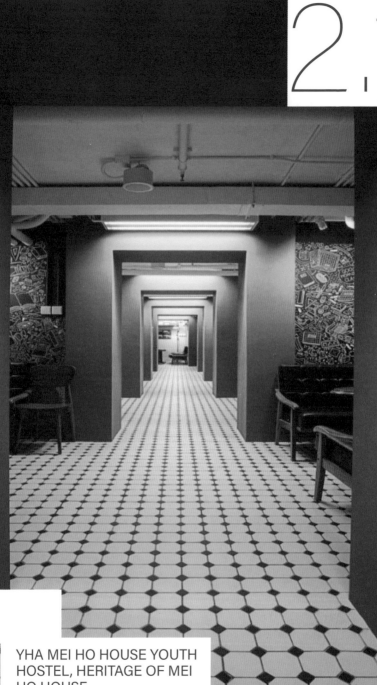

YHA 美荷樓青年旅舍、美荷樓生活館

建築於父母與子女之間

YHA MEI HO HOUSE YOUTH HOSTEL, HERITAGE OF MEI HO HOUSE

「美荷樓是公屋，我自己也是在公屋長大，所以對此特別有感情。」

美荷樓位於深水埗區，在一九五四年興建，以安置因石硤尾寮屋區大火而失去家園的人。這是香港第一代Ｈ型徙置大廈，也是本地公共房屋政策之始。一九七三年，大廈被納入石硤尾邨，成為「第四十一座美荷樓」。從一九五〇年代落成入伙，到政府陸續清拆石硤尾邨前，美荷樓可以説是見證了香港在半世紀以來，從一個小漁港發展成國際金融都市的蜕變。後來美荷樓被列為二級歷史建築，並在二〇〇八年起活化為美荷樓青年旅舍及美荷樓生活館。小卡便負責當中的室內設計工作。

在香港人的回憶裡，公屋肯定佔一席位。在香港，有近三成的市民住在公屋裡，形成了獨特的屋邨文化。在舊式公屋裡，家家戶戶開著門，長長的走廊是兒童玩耍、街坊交流的好地方，盡是濃濃的人情味。

「重新翻出來的回憶，在人們心裡有很重要的份量，因為回憶很有價值。」美荷樓承載了很多居民的童年回憶，如何保存回憶，同時讓今天的年輕人以至兒童對往日香港的文化特色感興

141

趣，是活化時的重點。

這十多年來，「集體回憶」被不少人掛在嘴邊。不少地方以此作招徠，重新修葺歷史悠久的建築，往裡面放上一堆懷舊物品，便視作保存了回憶，傳承了文化。但是這些舊物品就足以延續文化精神嗎？建築物真正的歷史價值是什麼？如果沒有了回憶，建築物又能留下些什麼呢？

在小卡的角度，對現代人來說，看到一件舊物品，不等於獲得了同樣的回憶或體驗，「之所以代表香港的，是我們怎樣使用這些東西。因為體驗而產生的價值，才最值得保留和延續。重要

美荷樓承載了很多居民的童年回憶，
如何保存回憶、傳承社區文化，是
活化空間時的重點。

的是當中的文化特質，而不單是那些舊物件。」

生活就是文化，建築活化，重點在於重新將父祖輩曾經的生活與現代人建立連繫，而不僅僅是修建看起來雅致的「打卡」熱點。「世界上有很多漂亮的地方，如果虛有其表，而沒有實際內容，那麼別人參觀了、拍了幾張相片，就會離開。要令人產生行為，才能達到傳遞、傳承文化的目的。行為很重要，如果在設計時沒有考慮參與性，即設計無法讓人做出一些行為，產生切身的體驗，就只能淪為遊客純粹拍照的景點。」

● 遊戲裡的文化價值

一個地方所承載的回憶本身，才最珍貴。

真正為建築物賦予意義的是人，是屋邨居民和他們的後代，他們對美荷樓的感情和回憶，才塑造了獨一無二的美荷樓。美荷樓的居民如今人到中年，他們或會帶著子女重遊舊地。但美荷樓只存在於家長的回憶裡，小孩子對這幢建築沒有印象，也不會有太大感受。那麼，有什麼能讓

父母的回憶和子女的感受連繫在一起呢？小卡想到大人小孩都喜歡的行為：玩遊戲。

「項目初衷是通過設計，提供一個場所、一段時間、一個機會，讓父母子女可以互相交流，以遊戲建立更親近的親子關係，留下共同的回憶。

這裡擺放的正是家長當年跟朋友玩過的遊戲，他們可以藉著遊戲和子女一起重溫過去；同時讓小朋友離開手機屏幕，通過觸摸得到的遊戲，對那個年代有真正的體驗，將兩代人的感受連繫在一起，達到文化傳承的目的。」

美荷樓青年旅舍內除了旅舍房間，還有賣香港傳統商品的店舖「四十一士多」，以及充滿懷舊氣氛的餐廳「四十一冰室」。這些場所的設計概念

小卡想到通過各種遊戲，將大人的回憶和小朋友的感受連繫在一起。

曾經的文化記憶，就在經由設計營造出來的一個個活動中得到傳承。

便來自上述理念。小卡及團隊在一開始時花了很多時間搜羅及整理舊物，像是用以前在街市、小巴上常見的中國數碼（即「花碼」）作為店內佈置，又請藝術家把舊時光以壁畫的方式一一繪畫出來；餐桌上則印有人們吃著家常飯餸的圖片，一碗白粥、一碟炒麵，讓人在進餐時也能聯想起以前吃飯的情景。最後少不了舊時的小遊戲，一家人可以坐下來好好玩一玩，小朋友也能認識從沒見過的遊戲，增廣見聞。

我們常說「文化傳承」，遊戲也是一種傳承的方式。小卡以兒童的眼光思考設計，也為延續地區文化提供了不一樣的辦法。活化後的美荷樓以富有時代特色的家具作為空間的點綴，重點則是經由遊戲帶來的體驗——在結帳時學一下傳統的花

碼；和父母一人一枝筆，開啟一場「天下太平」的大戰⋯⋯兩代人的親子關係和屋邨文化的傳承，就透過各種體驗活動和小遊戲建立起來，當中包括小卡與他的兒子，這個餐廳一度成為兒子最喜歡的地方。

● 設計的意義

小卡的設計不以搶眼取勝，卻充滿對人和對社區的愛與關懷。如今人們未必會來美荷樓「打卡」，卻願意來這裡深入體驗：在旅舍住一晚，在冰室吃一頓港式風味的常餐，和家人玩著遊戲，暢談過去的屋邨生活，形成對社區的認同。這也延續了小卡一貫的態度：設計要有意義。

「我做設計多年，著重的不在於視覺上的刺激，當中的意義才是重點。每做一個項目時，我都會想：為什麼要做？有什麼意義？在文化或人際關係方面能給人帶來什麼感受和領悟？這是我作為一個設計師在面對每個項目時最大的考慮。」

設計有潮流，也有對技藝的追捧，卻非人人都會考慮為設計項目賦予意義。類似美荷樓這樣的

設計理念在執行上困難重重，既要花費大量時間和心思，很多客戶也未必願意為了虛無飄渺的意義而犧牲更為實際的利益。可是只要有合適的機會，小卡仍會積極爭取，打造有文化意義的空間。他還建立了一個適應力很強的團隊，員工並非都是建築師或室內設計師，反而不少擁有文化藝術背景。十幾年來，他們共同完成不少有意義的成功作品。

「在設計時，什麼是最重要的？其實不同的人有不同的選擇。對我來說，重點在於能不能夠為項目尋找到它的價值。」如果說空間改造令人們的生活更便利，有意義的設計就能讓人們獲得精神層面的提升。小卡致力為作品賦予意義，也在為社會播下一顆顆愛與關懷的種子，令每個在設計作品中有所體驗的人得到心靈上的滿足。

名稱 ● YHA 美荷樓青年旅舍、美荷樓生活館

類型 ● 室內設計及裝飾

時期 ● 二〇一七年

團隊成員 ● 卓震傑、李孝斌

小卡與兒子的遊戲

美荷樓以遊戲為主題，將父母和子女的感受連繫在一起。小卡也在這裡重拾童年的遊戲，並和兒子留下了不少回憶。小卡童年的時候喜歡玩跳飛機及康樂棋，剛好美荷樓入口的露天廣場有一片空地，他和團隊就設計了結合康樂棋概念的跳飛機。一家大小在餐廳吃完午餐之後，可以在廣場上猜猜包剪揼，玩遊戲，活動一下筋骨。另一樣小卡非常喜歡的遊戲就是下棋，小時候經常一個人，沒有下棋的對象，如今正好兒子也非常喜歡下棋，這裡便一度成為兩父子每週的對戰場地。兒子得以盡情與爸爸鬥智鬥力，不會再像父親一樣感到童年十分孤單。他們還會在這裡講故事，天上地下人文歷史回憶未來無所不談，兒子聽得特別專心。不知不覺，美荷樓已經成為小卡與兒子重要的共同回憶。

2.2

大館一百面、日安時刻

建築於中環老街坊與現代上班族共同又
不同的回憶之間

100 FACES OF TAI
KWUN, LET'S DO
LUNCH

大館，也叫中區警署建築群，是集合前中區警署、中央裁判司署和域多利監獄的法定古蹟群，由十九世紀中葉開始為市民服務，是香港極為重要的歷史文物之一。二〇一四年，大館開始活化工程，至二〇一八年五月，大館——古蹟及藝術館正式分階段向公眾開放，自此成為市民及遊客心目中的熱門景點。但在成為「打卡」勝地前，大館曾有一段轟動一時的「黑歷史」。

二〇一六年五月，大館建築群中的前已婚督察宿舍外牆突然倒塌，引發極大關注。活化工程是否安全？建築物是否需要拆除？人們心中有著諸多疑問，令大館受到不少輿論抨擊。

小卡當時正在籌備大館開幕後的其中一個展覽，倒塌事件發生後，館方將他負責的展覽從建築群後方抽調至最前方主入口旁的前警察總部大樓，作為大館的開幕展覽。這就是後來吸引了超過二十七萬人次參觀的「大館一百面」。

「大館一百面」指的是「一百位被訪者，一百種角度回看大館」，以一百位與大館有連繫的人訴說他們對大館的印象，構成展覽的主要內容。一百位被訪者有前警務人員，有街坊，有釋囚，有店舖老闆，他們與大館有直接或間接的關係，在大館有著不同的經歷和回憶，從中反映

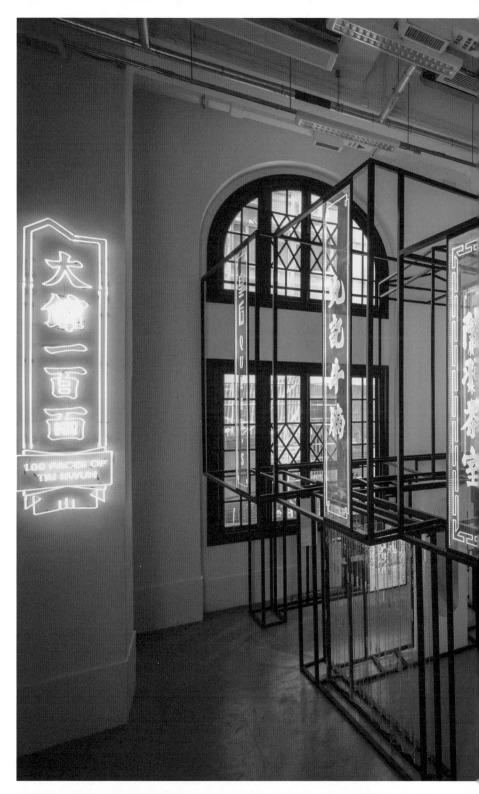

了大館的故事，以至整個中環社區的縮影，展現中環在商業中心區以外充滿人情味的一面。

展覽要做到的，便是將昔日的香港歷史和普羅大眾的生活呈現出來，帶領參觀者回顧中環的過去。展覽分為五大展區（行大館、逛大街、入店舖、望中環、去茶記），以口述歷史穿插其中，插畫家飛天豬將口述內容變成圖像，成為主要的設計元素之一。在空間設計上，小卡及團隊以黑色鐵枝構成各個展覽空間，當中「入店舖」區域那兩層樓高、佔據大半個場館的鐵枝框架，以及框架上的透明底白字招牌，最為矚目。

「展覽呈現的是『消失中的中環』的概念，展館中的鐵枝框架其實是城市的結構，我們將一些社區裡特別的存在，譬如招牌的輪廓、舊唐樓等建築物的形狀勾勒出來，重現人們對舊時中環的印象。同時我們想營造逐漸消失的感覺，幼細的鐵枝和透明招牌都帶出中環社區的形象不斷改變，並漸漸消失。」

小卡和團隊在大館建造了一個「老中環」，以現代設計手法帶領參觀者回到過去，重拾一段段以往的歷史碎片。展覽還包括一整幅牆面的互動投影區、影片、錄音、場景設置、體驗活動

等，以不同形式展現一百位被訪者與大館的故事，讓參觀者親身感受曾經的社區生活。

除了展館，小卡和團隊還包辦了展覽相關的設計工作，像是場刊、地圖、抽卡機裡的卡片、襟章等。展覽開幕時，大館尚未完全開放，但已吸引很多人預約參觀。大批家長帶著子女排隊輪候抽卡；而設計別致的人物襟章更連續補了好幾次貨，全賣完了。

● 文化保育的關鍵是人

古蹟保育不僅僅是保護舊建築，也是以另一種方式傳承歷史。許多年輕人不了解社區的過往，若只是活化建築物，而沒有對歷史片段作出任何詮釋，那麼，曾經的回憶並不會讓人留下印象，只會隨著時間流逝淡出公眾視野。大館和美荷樓都是古蹟，小卡對美荷樓的處理方式是以有趣的遊戲延續屋邨文化，而在大館，他則進一步將不同居民的回憶融入展覽中。

「對很多項目來說，讓人參與其中十分重要，人，才是當中的靈魂。展覽包含很多有價值的內容，但不一定能引起參觀者的興趣。身為設計師，其中一個很重要的責任就是將歷史碎片整理

157

整個展館都以黑色鐵枝構成，呈現「消失中的中環」的概念。

由鐵枝勾勒出來的是一個個曾在中環出現的店舖招牌，代表了人們心中對中環的印象。

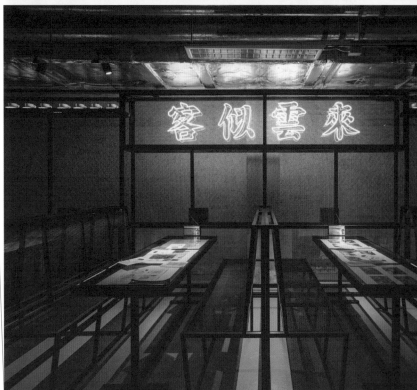

和重現。像是有個老婆婆，她跟大館的連繫只是來這裡送過外賣，她講的話人們未必想聽，也未必覺得值得聽。但將她的錄音放在展覽中，通過設計包裝，營造送外賣的場景，就為它創造了價值，令老婆婆的記憶成為了歷史的一部份。老婆婆知道自己參與了一段重要的歷史回憶，也會覺得很開心。」

人，為建築物賦予了靈魂和價值，而我們之所以保育，也是為了令後人重拾對社區的歸屬感。四個月的展期過後，大館公佈，至同年十月初已接待一百萬名訪客。展覽大受歡迎，還曾獲世界知名的 2019 FRAME Awards 社會貢獻獎（人氣

小卡團隊還包辦了展覽相關的設計工作，像是場刊、地圖設計等，其中紀念品襟章（左）大受市民歡迎。

獎），讓人對大館留下正面印象，也在無形中令建築群獲得更多保育機會，像是舉辦各種展覽、表演活動等，並吸引商戶進駐，成為本地的文藝地標。在小卡看來，展覽還是一個很好的例子，反映怎樣通過設計建立社區關係。「設計可以有很多功能，大館本來受到抨擊，展覽有助重建中環街坊和大館的關係，因為展覽內容講的正正是大館和周邊的人的關係，也討論至今天，活化後的大館和中環街坊的關係。通過一個地方，重新喚起人們對社區的感情。」

他坦言，在籌備過程也曾擔心展覽會受倒塌事件影響，但當大眾將注意力從建築物

轉移至展覽上面，那些不開心的一面也能得到淡化，令人對大館改觀。「這是設計可以做到的其中一點：將最美麗的一面呈現出來，令人不會長期將注意力放在不好的事情上。埋怨、責罵等負面情緒，對事情未必能有什麼幫助，花時間將美好的印象組織起來，然後重現，才有價值。」

好的過程有助扭轉負面情緒，創造好的結果。現在人們提及大館，注意力也多放在大館多元化的活動上，看到了這個建築群好的一面。

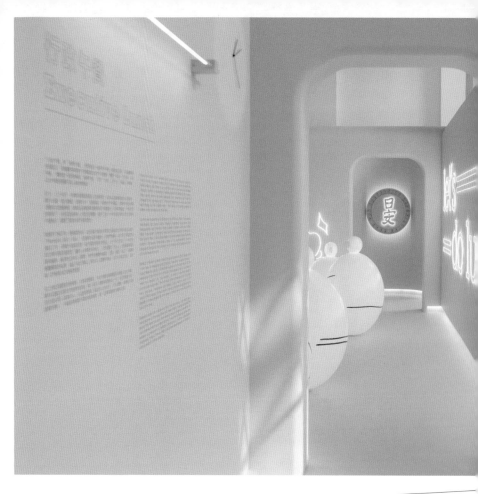

「日安時刻」中的「日安」是由「晏」字拆開而成，指的是中午的午餐時間。

● 讓舊建築追上時代的步伐

以往談保育，往往是將建築物翻新後改造成博物館，但近年人們更重視如何「活化」，為建築群創造新的方向，讓它得以持續發展。設計的另一個功能，便是為建築物帶來新內涵。而小卡的團隊在時隔一年多後再度與大館合作的展覽，也將重點放在現在中環的社區關係上，讓大館走出歷史，貼近現代人的生活。

展覽名叫「日安時刻」，「日安」由「晏」字拆開而成，「日安時刻」，顧名思義就是吃午餐的時候，展覽主題便是探討中環的「食晏」文化。「中環有『美食天堂』的稱譽，中環人卻是出名的勞碌。人們一般是『嘆美食』，但對中環的上班族來說，美食當前，他們卻沒辦法好好去『嘆』，這就出現了有趣的矛盾。展覽想帶出的正是：縱然周圍有很多美食，但中環人午餐時講求速度，沒辦法好好享受。」

和「大館一百面」的懷舊味道不同，「日安時刻」的設計很新潮。小卡和團隊將很多飲食文化特色，和因為這些文化而產生的飲食模式，通過場景設置、影像、互動元素等展現——有的

164

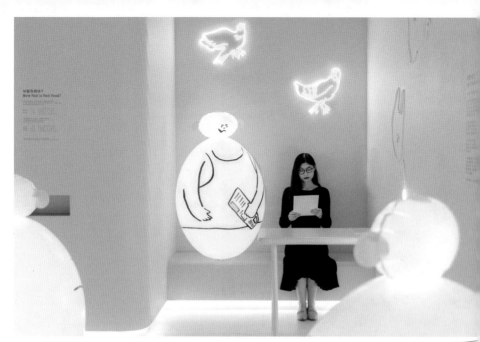

展覽展示了中環上班族的午餐眾生相

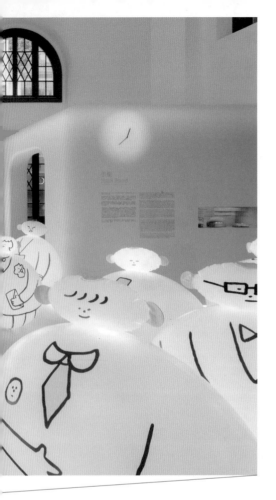

人吃著快餐，有的人慢慢享用行政午餐，有的人在同鄉會包廂裡聚會，有的人仍有幸吃公司提供的福食，有的人只能拎著外賣邊走邊吃……這就是中環的午餐眾生相，也是香港人生活的一部份。

展覽以「食晏」為主題，但總不能把真實的食物拿出來，小卡和團隊便設計了各種互動空

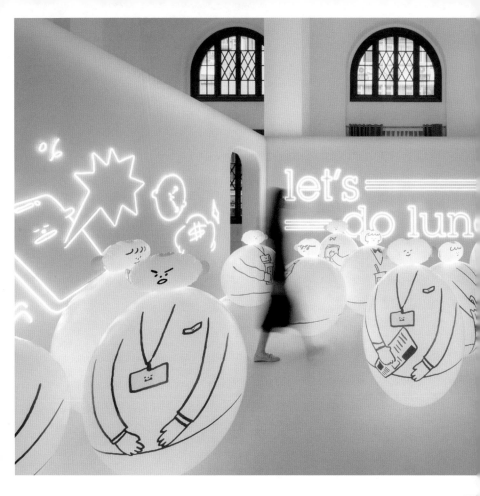

充氣不倒翁的造型十分可愛，也包含香港人能「彈起來」的美好願望。

間，形象化地表現吃飯的過程，像是：掃描二維碼取票等位，設計餐廳門口常見的等位區和餐牌，將各類菜式投影在餐桌上等。不同的設置反映中環的飲食文化，以及各類餐飲行業的特質，譬如有些餐廳「先敬羅衣後敬人」，很重視客人的衣著和品位，所以要換一身漂亮衣服才能進去吃飯。

至於最引人注目的肯定是由大量充氣不倒翁組成的中環人潮。設計本意是反映商業中心區的擠迫，啟發參觀者反思這種趕著吃飯的現象，但不倒翁誇張的卡通形態和經過美化的造型，卻同時帶來了歡樂。「以『不倒翁』作為設計元素，也是受當時的社會氣氛啟發，想表現香港人具有『不倒翁精神』：可能很辛苦、有很多壓力，但香港人在經歷衝擊後，仍能重新彈起來。」

小卡對社區的關心、對人的愛和對關係的反思，屢屢流露於設計作品中。粉嶺和馬鞍山的圖書館項目、美荷樓，以及大館的兩個展覽，都屬於他致力發展的小社區項目，即專注每個地區的歷史文化，亦以各種互動設計讓大眾得到更多體驗。「我很關注人的成長和他們與社區的關係，也一直覺得人要從小認識社區，長大後才會對這個地方有感情，有了感情，才會有為社區服務的精神。因此我的很多作品都關於不同地區的歷史文化特色，讓大眾產生共鳴和認同

感，令他們能夠更加珍惜理解這個地方，所以在設計時也多用美好的手法，希望人們找到社區美好的一面。」

做些什麼呢？

在不經意間反思：社區給我們帶來了這些歷史和文化，成就我們今日的生活，我們又能為社區

間。互動式設計，令曾經大館的街坊情、如今中環白領的忙碌，留在人們心中，或者也能讓人

的是人，而這些有意義的空間，也反過來為我們帶來記憶、情感和歸屬感，並重新塑造了空

建築物的用途或會隨著時間改變，但當中的人文情懷會一直留在人們腦海。為空間賦予意義

作品備忘

名稱●大館一百面·日安時刻

類型●展覽設計

時期●二〇一八年、二〇一九至二〇二〇年

團隊成員●卓震傑、何子偉

粉嶺圖書館、馬鞍山兒童圖書館

建築於兒童的想像力與成人的規則之間

FANLING PUBLIC
LIBRARY, MA ON SHAN
CHILDREN LIBRARY

「兒童是世界的未來，他們對身邊事物的看法、對社區的理解，都塑造了他們的個性並影響他們未來的成長。」

小卡的設計處處反映他對社區文化的重視以及對兒童成長的關注。「其實設計世界很小，來來去去都是兒童身邊看得到的東西。」他很重視兒童對於他們成長的社區的看法，也重視兒童所能擁有的自由空間，以及他們怎樣定義各種事物。而他之所以研究個性化的體驗式設計，一開始其實也是從兒童的角度思考：要是有個小朋友看到了這個設計，會想些什麼呢？為設計加入體驗，讓小朋友以至大朋友都能有所得著，成為了他一系列社區相關項目的主要方向。

無獨有偶，聯合國兒童基金會在一九九二年提出了「兒童友好」的城市概念，指的是「為兒童創造安全的環境和空間，在這些環境中，他們能夠自由獲得休閒、學習、社會交流、心理發展和文化表達的機會。」而要建立「兒童友好」的社區，首先便是在規劃時從兒童的角度考慮，為他們興建安全、包容的公共空間。在十多年後，小卡通過兩個公共圖書館的項目做到了這一點。

粉嶺圖書館和馬鞍山兒童圖書館的設計項目相隔一年，都是由康樂及文化事務署轄下的藝術推

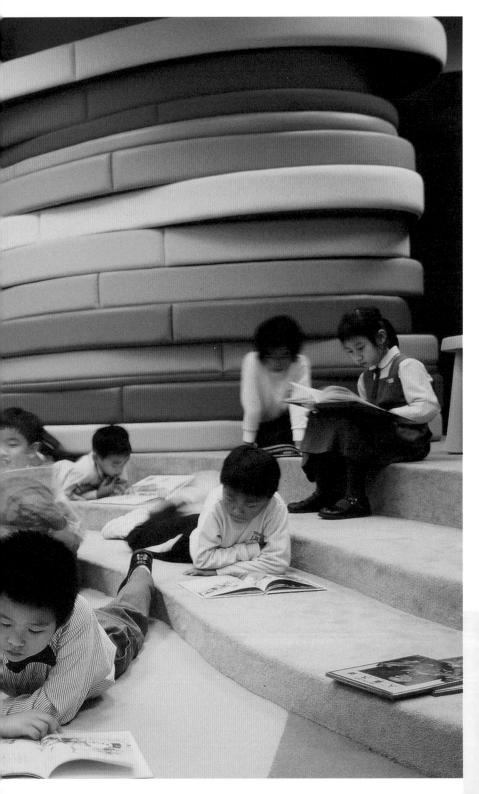

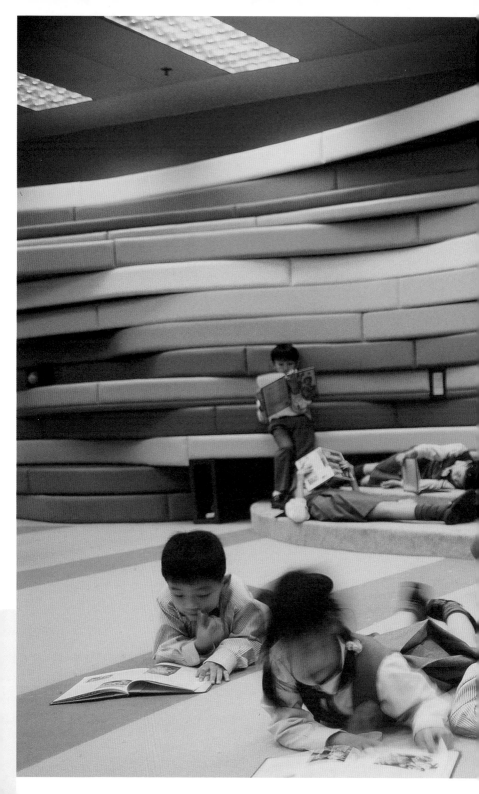

廣辦事處主辦的比賽獲獎作品。在兩間圖書館設計裡，小卡以兒童的角度思考，如何突破成人世界的規限，讓兒童獲得發揮創意的空間。

● 多功能的波浪裝置

小卡與同學薛力愷及楊煒強贏得首屆比賽的粉嶺圖書館公共藝術項目，在一幅牆面鋪滿「彩虹般的波浪」。每一條波浪的波幅都不同，顏色也不一樣，色彩斑斕。波浪被軟墊包裹，可以坐著，可以站在上面，可以躺下來，可以爬來爬去，可以用來放書、放雜誌，可以當成桌子在上面寫字，可以躲在波浪間玩耍⋯⋯「在設計時，我刻意抹去人們對於『櫈凳』的既定觀念，小朋友可以在面對不同形狀的波浪時自己定義其功能，這讓他們可以在不受大人既定觀念規範之下訓練自主性，在這個空間內真正得到思想自由。」

在狹長的空間裡，兒童可以自由選擇在哪裡停留、怎麼停留，波浪的功能由他們自己定義，自由探索不同的可能。小卡是這樣想的：「小朋友就像一張白紙一樣，教什麼他們便學什麼，所以要給他們提供開放的空間，讓他們發揮想像力。在做兒童設計時要考慮的重要一點，就是

怎樣通過設計放大他們的選擇空間。兒童的生活由他們自己定義，要是有一對雙胞胎來到圖書館，在這個空間裡來作出不同選擇，他們對設計的使用方式，甚至坐在軟墊上的坐姿都不一樣，他們的經歷可能就會因此而有一丁點的不同，甚至產生不同的際遇。假如他們獲得不一樣的經歷和成長，逐步建立自我，那麼這個設計就算成功達到目的了。」

在這個由波浪圍繞的繽紛空間裡，兒童可以自由探索，發掘波浪的用途。

每個人都是獨立的個體，通過不同的選擇放大差異，就能塑造他們獨特的個性和思想，影響他們未來的人生路向。如今兒童眼中的世界在各種數碼電子產品裡，一個繽紛的圖書館，或者能將他們的目光從小小的長方框中抽離，在圖書館裡探索交流，培養獨立思考能力和創意思維，他們就能發揮想像力，跳出規限，創造屬於自己的世界。

● 走出日常生活的局限

事實上，在日常生活中，由於社會規範等各種原因，所有東西必須被定義，連同我們的生活也需要遵守既定的規律和限制。當人長時間在這樣的環境中生活，就會感到很侷促，想像力也會受到壓抑。

「城市人每過一段時間，就會很想逃離城市，去海邊、去郊外。我做過研究，知道這是有原因的——因為在大自然的環境中，沒有所謂的定義、限制或規定，人就會產生自由的感覺。像我就特別需要這種沒有限制的感覺。」小卡渴望自由，在設計時經常質疑城市裡固有的規限，「為什麼床要兩米長，兩米半不行嗎？為什麼門必須這麼高，只要能夠讓人通過，不就是門

嗎？」在粉嶺圖書館的設計裡，他打破了人們對枱、凳、書架等物品的既定觀念。但這依然不足夠。

兒童從小到大在各種規範中成長，除了有形的物品，他們日常的行動路線都是被製造出來的。從每天早上出門，搭電梯，經過天橋到火車站，搭車上學，放學後又搭車回到火車站，由天橋經過商場，回到家中，吃飯，做功課，練習樂器，然後睡覺，從早到晚的生活規則都要按著時間表進行。長此以往，他們對社區以至世界的認識就會變得片面。於是在設計馬鞍山兒童圖書館時，小卡將整個馬鞍山放進圖書館裡，讓小孩子知道，馬鞍山的範圍不止他們日常接觸到的那麼小。「馬鞍山有大片自然環境，有天然的山峰，我想通過項目，打破城市規劃或發展商興建住宅區後所形成的行為規律。」

● 在圖書館重現社區

馬鞍山兒童圖書館是第二屆比賽的項目，小卡再次得獎並被委任負責項目，獲館方給予很大自由度。「這個項目是粉嶺圖書館的延續。粉嶺圖書館講的是個人特質，每個人都有自己獨特的

思想和定義身邊環境的能力。而在馬鞍山圖書館，則再帶出了一個訊息：地區文化。認識並了解自身成長環境，關乎一個人的自我認同。了解身邊的一切，將來才懂得怎樣理解其他地方和其他人。」

小卡覺得，每個地區的圖書館都有獨特的文化特色，讓該區的兒童可以在成長過程中通過圖書館逐漸了解，就像馬鞍山的小孩子應該知道他們生活的地方不僅僅是一個充斥著樓宇和連鎖商場住宅區，周圍還有大片自然山林。「馬鞍山圖書館所在的地區以及館名，和其他圖書館都不一樣，那麼為什麼圖書館的室內空間就要跟上水圖書館或者沙田圖書館一樣呢？」

馬鞍山屬於由沙田擴建的地區，自一九八〇年代開始發展，至今有二十多萬人居住，當中絕大部份集中在火車站周邊的住宅區裡。馬鞍山真有其山，是一座高七百零二米、狀若馬鞍的山峰，同時馬鞍山區內還有很多小村莊、小徑，有些人煙稀少的景點，像是馬鞍山郊野公園。小卡將馬鞍山大自然的一面融入兒童圖書館中，當小孩子進入圖書館，放眼四周，就會發現：原來馬鞍山這麼大，有這麼多山啊。

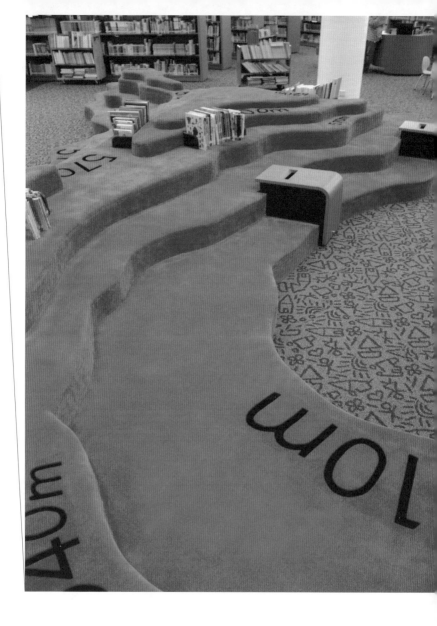

館內最搶眼的便是一個巨大的橙色山脈。「大山脈」以軟墊包裹，可以說是粉嶺圖書館的波浪的延續。小孩子可以在這裡坐著看書、躺下來，或者自己發掘新用途。各個書架頂部也帶有山的形狀，綠色和藍色的木製山頂，遠看就像綿延的群山；連桌子也是綠色的山形，處處強調大自然的感覺。

這些高低起伏的「山脈」皆根據馬鞍山地形圖中的山峰形狀和弧度按比例製造，像是橙色「大山脈」便標示了實際高度，書架上的山峰也都根據地圖上的位置安排擺放，營造符合市區和大自然比例的馬鞍山地形圖，小卡說是「絕對準確」。為方便兒童使用，書架的高度跟兒童相若，小朋友在找書時就更有身處山林的感覺。書架間隱隱約約冒出來的小腦袋，就像是一群群躲在山林裡的小孩子一樣，特別可愛。

館內其中一個角落放了一排凳子，模仿駛經馬鞍山的火車。「車箱」裡還能存放書本，讓小朋友坐在「火車」上看書。火車後面的落地玻璃窗透出室外景觀。小卡特別將香港常見的一百種鳥類的形態製成剪影，貼在玻璃窗上。當陽光照射進室內，剪影倒映在地上，就會形成一隻隻小鳥在地面跳躍製成剪影的景象。要是拉上窗簾，剪影映在窗簾上，又成為一幅幅山水畫。小朋友看著

「山水畫」，再度喚起他們對大自然的聯想，達到鼓勵兒童離開城市，投入大自然的效果。

當圖書館變成馬鞍山地圖，兒童在走動間，就能切身感受自己生活的社區有多大，對社區有更全面的認識。在教育意義以外，繽紛的用色、充滿童趣的山脈裝置更創造了神奇而歡樂的自然世界，吸引小朋友和大朋友探索。

馬鞍山兒童圖書館重新開館的第一天，也出現了神奇的一幕：「大山脈」上站滿了人，場面壯觀；館裡的藏書更是差不多全被借出，書架在一天內變得空蕩蕩，館方需要趕緊找一批書把圖書館填滿。沒想到第二天，剛上架的書又都被借走了。直到第三天，圖書館才漸漸恢復正常運作。

「馬鞍山兒童圖書館一直很受歡迎，有些學校會安排學生前來參觀，成為了學生的『旅遊景點』。這也是其中一個我很喜歡而又成功的設計，能經由圖書館與公眾互動，小朋友在這裡看書借書的過程也很開心。」而最出乎小卡意料的是，人們為「大山脈」開發了超出他想像的使用方式。

圖書館的枱凳都有依據，是根據馬鞍山地形圖中的山峰形狀和弧度按比例製造的。

小卡不時去圖書館逛逛，有次正好遇上一批師生，老師站在山腰中間的空地唸故事書，學生沿山而坐，山脈變成了校外課室。「我從沒想過這座『山』還能有這樣的作用。在一個人用的時候，『山』是一種樣子；當幾十個人一起用的時候，『山』又是另一種狀態，十分有趣。」

這正是小卡一直致力打造的充滿選擇的空間，無論是馬鞍山兒童圖書館的山脈，還是粉嶺圖書館的波浪，都為兒童提供了各種各樣的可能。人類是最聰明的動物，當我們學到新知識，就會懂得舉一反三，將同樣的道理運用在生活的方方面面。於是為兒童提供選擇，培養他們的創意思維，他們就會懂得突破常規；引導小孩子認識地區，他們就會關心愛護身邊的一切。

眼界有多大，世界就有多大。小卡在既定的空間裡，為兒童創造了無限可能，將自由交給最無拘無束的小孩子，相信他們在開放的土地上能盡情發揮，將來還給大人一片更美好的天地。

館內其中一處以一百種鳥類的剪影和火車形狀的矮凳，將馬鞍山鳥語花香的一面融入室內空間中。

名稱 ● 粉嶺圖書館、馬鞍山兒童圖書館
類型 ● 室內設計
時期 ● 二〇〇二至二〇〇五年
團隊成員 ● 薛力愷、楊煒強

從中間找方向

從馬鞍山兒童圖書館的平面圖，可以看到小卡當時的很多設計思路。兒童圖書館裡的指示牌全部都指向中央，只要站在中間，就能看到館裡的全部指示牌，輕易找到該往哪裡找哪本書。圖書館指示牌一般很少這樣設置，這也是小卡特別加入的設計。

可移動的山頂

人們前往馬鞍山兒童圖書館時，看到的橙色山脈可能有點不一樣——「山頂」有時不在「山」上。原來這是一個可移動的「山

頂」。當時館方擔心萬一兒童爬到「山頂」後意外摔倒，就有可能受傷，但職員不可能時刻待在山脈附近看守，便建議將山頂變成可移動的形式。這樣一來，要是無人看管，就能把「山頂」放在一旁，避免意外。這也是很有香港特色的舉動——提前規避有可能出現的問題，以免惹上麻煩。小卡慨嘆自己那時剛畢業，「牙力」不夠，只能製作一個可移動的「山頂」，至少有時「山頂」仍能回到「山」上。如果是現在，要是有人想拿走「山頂」，那就不一定可以了。

2.4

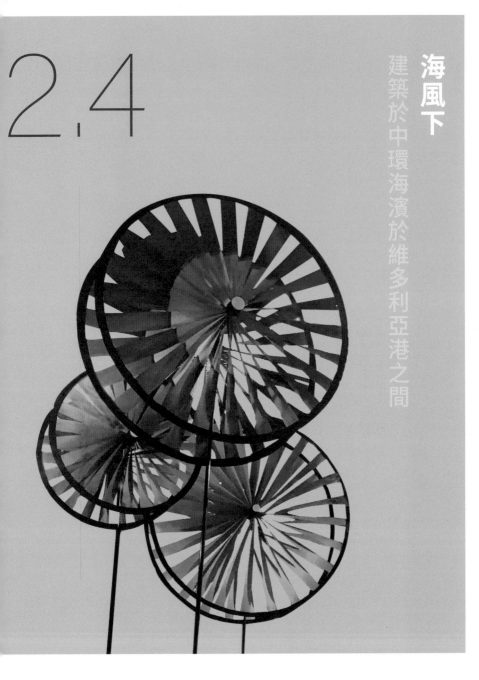

THE SEA BREEZE

香港曾經是個漁港，不少人靠捕魚為生，香港仔、筲箕灣等地至今仍有漁船停泊。搭天星小輪橫渡維港可以說是最浪漫的旅程，然而在海上捕魚卻是一項辛苦的工作。一出海也許就是一個月，大海漫無邊際，要是不幸遇上意外，船上的人很可能孤立無援。

「以前漁民出海時，為求順利，會把風車掛在船上，祈求風調雨順。現在這種情景當然已經消失了，我就想，怎樣可以將掛風車的行為和現代社會連繫起來，令人在看到展品時意識到這裡曾是海面，或回憶起曾經的漁港。」小卡口中的展品，便是《海風下》風車園。

二〇一八年中，在「大館一百面」展覽舉行的同時，中環海濱活動空間舉行了一連三天的「光影遊樂園」活動，是本地首個以燈光效果為主題的露天樂園，園內有互動藝術展品、夜光遊戲設施、戶外音樂派對、親子工作坊等。小卡獲活動主辦方邀請設計一件展品，他策劃了以風車為主體的一片互動海浪——《海風下》，利用風車的轉動，呈現海風與海的互動。

「風車海浪在中環海旁，那裡以前是海面，後來被填成平地，但有一樣東西至今不變，就是海風。因此作品叫《海風下》，想帶出的思考便是：在不變的海風下，海不見了。」風車海

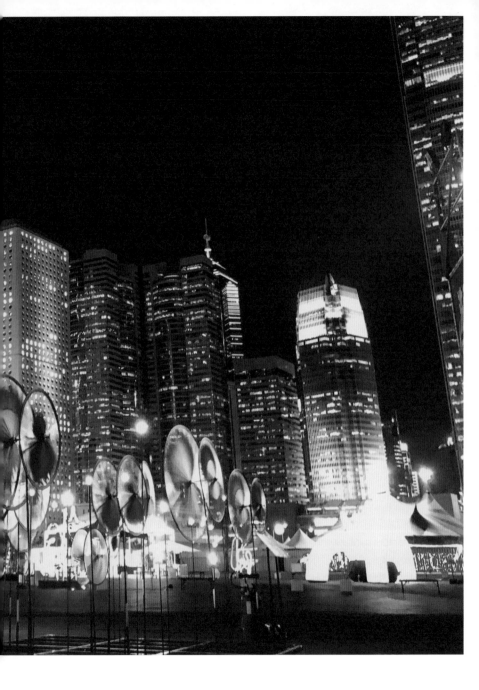

188

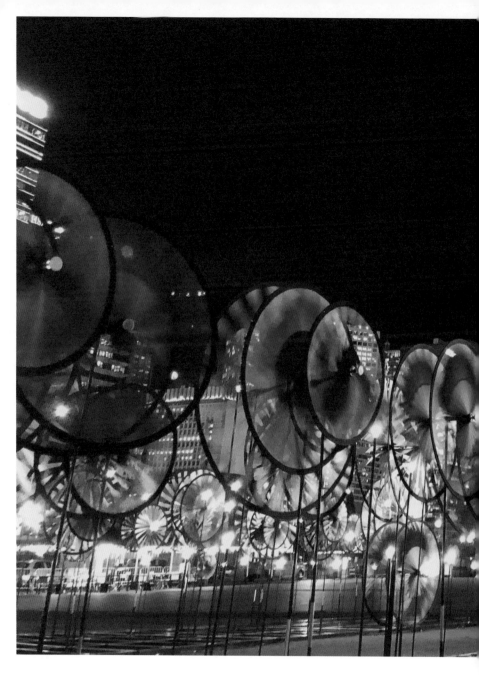

浪由八十八個大小不一、深淺不同的藍色風車組成，營造出層次感。每個風車朝往不同方向，海風吹拂時，有的風車以順時針轉動，有的逆時針轉動。在光影投射下，風車如同海浪一般翻騰，在這片填海土地上重現早已消失的海面，也將人帶回昔日漁民祈求順遂的情景中。

當一陣海風吹過，風車就成為了海浪。小卡透過風車轉動，營造波浪，以提醒大眾如今的中環海濱是昔日的大海，正因為這一片海消失了，所以才要藉由展品重現，以作紀念。同一陣海風，也將人們帶回曾經，把以前的漁民風俗與現代人連繫起來。「作品本身也有正面寓意，風車有順利的意思，作品包含香港能夠順順利利的美好寄望。」

以前藝術品都在美術館裡，然而近年來，藝術品陸續走出美術館，進入開放的公共空間，拉近與公眾的距離，藝術品富含的意義也透過輕鬆的互動方式傳遞給受眾，更有效地發揮影響力。風車海浪經由社交媒體廣泛傳播，展出期間，很多人專門來到樂園參觀，無論白天還是晚上都人頭湧湧。每個人都會忍不住玩一玩、碰一碰風車，彷彿它是觸手可及的大型玩具。小朋友在風車間穿梭玩耍，一家大小在風車營造的海浪光影下拍照，呈現良好的互動效果。

190

《海風下》帶出的是城市發展及填海的話題，這是一個可以很負面的話題，但小卡嘗試以美好的角度演繹啟發人們的思考。海與香港人的連繫不可謂不深，然而隨著社會發展，大片海面被填平，成為土地。香港的填海工程始於一八四二年，百多年後，為保護僅存的海洋，填海成為社會關注的議題。

「在香港的發展過程經常出現兩大反對因素，一是環保，一是填海。譬如某個區內交通擠塞問題嚴重，興建一條公路便能解決問題，但無論怎樣設計，在技術上始終沒辦法於現有的土地範圍內把公路建好。不過只要填一點點海就可以了，公路仍在陸地上，只有一個小角落要架在海面。但在香港，卻能為了這個小角落花費很長時間。」

小卡舉的例子看似誇張，卻是本地開展公共項目時的常態。只有一個小角落需要架在海面，看似問題不大，但人們卻會重新研究設計，以避開填海的可能。然而，因此耗費的時間資源會否造成更嚴重的損失呢？如果研究許久後，決定把角落移到一個反對力度較小的地

風車園由八十八個大小不一、深淺不同的藍色風車組成。

區，會不會給那個地區的市民帶來更大的影響呢？

「一件事情往往會出現不同的可能，每個行為背後都有利有弊，有人得益，就有人蒙受損失，我經常覺得很難取得妥當的平衡。我支持環保，支持不填海，但社會始終要發展，不可能停下來，在有些情況下，當人們作出取捨，就會引發爭議。」小卡不時看到類似的拉鋸局

風車既是藝術品，也是可與大小朋友互動的玩具。

面：每個人心中都有自己覺得最完美的解決方案，有些人覺得某個觀點很重要，堅持不讓步，使事情陷入僵持。可是討論的時間太長，便成為高昂的成本。時間越久，成本越高，耗費很多人的時間和精力，事情卻一直擱置。而這些耗費的資源都是市民交的稅，出自市民身上。當不能再拖，人們儘管不大情願，仍要勉強選擇一個方案去落實，就成為人人都不滿意的「共輸」結果。

人們若是單從一個角度去看一件事，自然會覺得自己的觀點很有道理，可是一件事背後涉及很多方面，只看其中一面，很難作出宏觀的判斷，反而會有所偏頗。當人人都只顧及自己的角度，不去了解他人的難處，事情就很難有進展。想取得進展，各方都要作出讓步，這也是小卡的經驗之談。「做這行要不停處理人的問題，有些人特別擅長處理人際關係，能令每個參與項目的人都滿足開心，事情也會比較順利。至於那些執著的人，最後反而得不到自己想

要的結果，過程中也會不開心，不斷向外散發負能量。」

因此談及香港的發展，小卡覺得也要以正面態度面對，多從其他人的角度考慮，集合各界力量，合力解決社會上的問題。「我們都是社會的一分子，每件事情都需要大家一同解決。一方永遠被罵，一方永遠在投訴，兩方都不開心，又怎樣解決問題呢？當大家都能互相尊重，願意理解別人的想法，彼此珍惜，社會的發展也會正面順利得多。」

名稱●海風下

類型●裝置藝術

時期●二〇一八年

展覽時的趣事

小卡每次完成公共藝術作品之後，最難忘及最有趣的，就是在展出時與參觀者互動。此時不但可以近距離接觸參觀者，一起分享歡樂，也能聽到他們的意見和讚賞，對他來說具有很大成功感，也感到很開心。

《海風下》規模不小，但原來這樣有意義的藝術品，創作時間卻十分緊湊，從收到邀請、構思設計，到製作完成，小卡只有不到一個月的時間。所以他在設計和選用物料時傾向簡單省事且環保，打算展期結束後還能把風車送給朋友。不過後來活動主辦方收藏了這個作品，或者對方也被作品中蘊含的深厚人文情懷打動。

2.5

旺角郵政局

建築於公營機構與市民之間

MONG KOK POST
OFFICE

當城市發展到了一定程度，就要面臨改造和更新。公共空間的更新是一個好機會，在改造空間的同時打破人們固有的行為模式，解決積存的問題，以更有效率和更親切貼心的設計改善市民生活，重新激發城市活力。大獲好評的旺角郵政局翻新工程就是一個好例子，反映設計可以如何協助公共機構改進服務質素，與市民建立更好的關係。而項目本身從招標到建造的整個過程，也是小卡心中對公共項目的理想模樣。

郵局可以說是政府面向市民的窗口，是市民處理生活事務的一個途徑。去郵局寄包裹、交水費是不少人的日常，因此郵局裡總是人頭湧湧，市民要長時間輪候服務。香港郵政自一九九五年起成為以市場為主導的營運基金政府部門，需要自負盈虧，然而郵局服務的輪候時間過長，時常為人詬病，加上資訊科技發展令郵政服務收入大減，香港郵政需要重新建立在市民心中的形象和定位，改善與客戶的關係，以開拓服務範疇。

二〇〇九年左右，香港設計中心嘗試介入公共項目設計，他們與香港郵政一拍即合，展開公共服務設計試點項目，旺角郵政局成為其中一個試點。項目分兩個階段，在第一階段，他們經調查研究後確定翻新工程的設計理念：以用家為本，在翻新工程期間，須重視郵局顧客和員工的

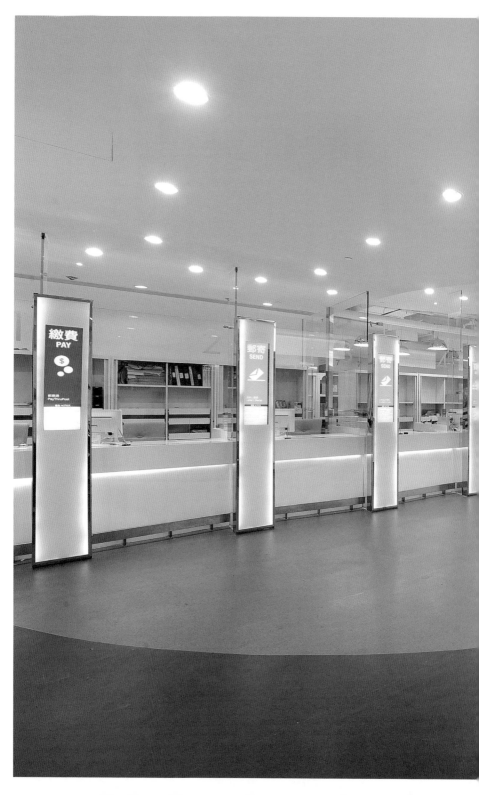

意見。緊接著他們進入第二階段的公開遴選，以及開展設計及翻新工程。

● 尊重創意的招標形式

在公開遴選前，香港設計中心曾諮詢不同人士的意見，小卡是其中一位，他向中心反映希望避免以 free pitching（無償競投）的形式招標。Free pitching 是設計行業其中一種常見的競投方式，即客戶要求參與競投的設計公司提交一份完整的項目計劃書，提供設計圖及規劃方案，以供挑選，而落選的公司什麼都得不到。小卡認為這並不理想。

「如果是 free pitching，我就不會入標了。Free pitching 的招標方式很難獲得好的設計，客戶得到的只是設計公司不介意免費公開並被人拿來用的設計，設計師不會在招標時用盡全力把項目做好。因此這種方式不太可行，好的設計師也不會願意入標。」

與 free pitching 相對的是客戶付出部份 pitching fee（投標費用），旺角郵政局的翻新工程便採用了這種招標方式：第一輪遴選比較各間公司的作品集，入圍公司在第二輪才需要提交初步的項

目計劃書，並會獲得一些相應的報酬，作為籌備初步計劃書的費用。相比 free pitching 重量不重質的招標方式，向設計公司付費，作為他們準備設計的報酬，明顯更尊重設計師的付出，也更容易獲得有質素的作品。「旺角郵政局的招標方式能成為往後公共設計項目的參考，我很希望其他政府部門也能以這種方式招標。」

● 改變運作邏輯

小卡的團隊在第一輪遴選順利入選，來到第二階段，提交計劃書時，勇於突破的他又做了一個令人意想不到的舉動：他的團隊竟然沒有按慣例提交 3D 設計效果圖。

「我們不想在中標前便做好完整的設計策劃，因為選擇一個設計的重點不在於表面上的圖片效果。一張 3D 效果圖只能模擬項目完成後的形象，然而像旺角郵政局這類項目，重點並不是設計形象。我一直思考：郵局沒有特定的形象準則，那在招標階段，要怎麼判斷設計的優劣呢？局方在一眾作品中比較的是什麼呢？我覺得不是空間本身呈現的形象效果，最重要的是怎樣用設計來改進郵局的整個運作邏輯。」

他們可能是招標時惟一一間沒有提交空間設計效果圖的公司，卻也正正是被選中的公司。小卡的團隊在計劃書中展示的不是效果圖，而是通過深入了解郵局的日常運作，然後制定一套關於標示系統和行為模式的概念性方案，針對市民和郵局員工的行為，於設計時作出引導，為郵局當時存在的日常營運問題提供了有效的解決辦法。

郵局日常面對的問題在於排隊時出現混亂，造成這種現象的原因不單在於人多，還因為輪候郵政服務的時間很長。由於郵局提供四十多種服務，種類繁多且分類極為仔細，市民進入郵局後，要先從一個個櫃位上方的指示牌裡找到能處理自己需求的櫃位，才能開始排隊。可是四十多種服務分佈在十個服務櫃位，有些櫃位要同時處理多項業務，市民弄不清楚，便很容易排錯隊，要重新輪候。傳統郵局櫃位上方的指示牌字體也偏小，長者很難看清楚不同櫃位的指示，尤其人多的時候就更容易出錯。而到了午飯時間，會有特別多上班族到郵局繳交各種費用，但只有少數櫃位提供繳費服務，加上提供不同服務的櫃位有各自的輪候隊伍，排隊的人、摸不著頭腦的人、排錯隊的人聚在一起，令輪候時間更長、情況更複雜……於是人們有了郵局人多又混亂的錯覺。

要改變這種現象，就要通過引導行為重新調整郵局的服務模式。小卡和團隊把郵局提供的服務按直觀行為分成三大類：繳、取、寄，用不同的顏色和標誌表示。每一類服務的細項，也會用同樣顏色的功能圖標。而櫃位指示牌變成電子屏幕，上面的字體調整得更大更清晰，方便顧客查看。「以顏色作為識別標誌的好處是，只要看到某種顏

小卡的團隊在計劃書中展示的是一套圖像系統和行為模式，為郵局的營運問題提供了有效的解決辦法。

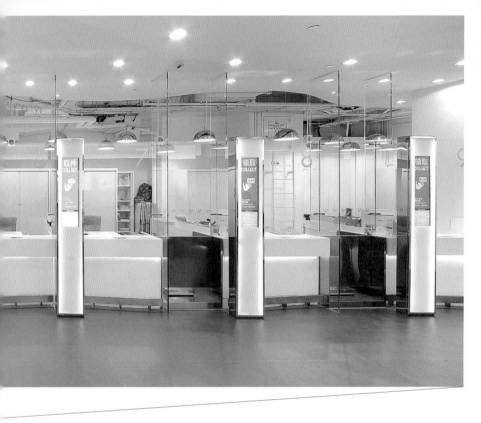

色，就能理解要做什麼。例如取件是綠色，不管是取包裹還是取信件，凡是取件相關的服務都以綠色標示。人們根據這個邏輯，就能輕鬆地找到可以處理相應業務的櫃位，基本上連指示牌上的細字都不需要多看，也不會出錯。」他們選擇的顏色來自香港郵政的標誌，也能進一步加深市民心中對郵政品牌的印象。

選用電子屏幕還有好處，指示牌的顏色和標誌能因應不同情況隨時轉換，極具彈性。「郵

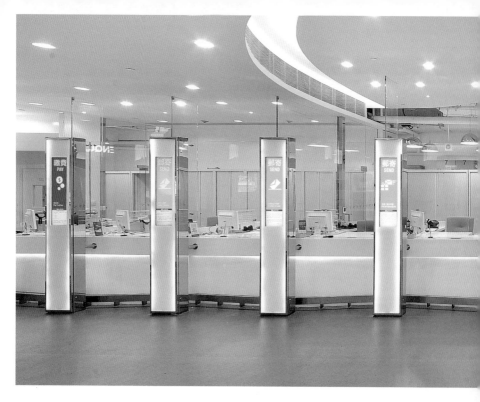

電子屏幕指示牌的顏色和標誌能因應各種情況隨時更換，以配合郵局在不同時段的服務需求。

局在辦公時間才開放，人們下班時郵局早就關門了，因此很多人會趁午餐時段到郵局繳費。要是中午有太多人等候繳費，全部櫃位的指示牌都可以變成提供繳費服務的顏色和標誌，櫃位也能改變用途，以應付繳費人潮。」

要做到這一點，另一項必要條件是各個櫃位能任意改變用途，這在傳統郵局是不可能的任務。郵局提供的不同服務所需要的設備並不一樣，而櫃位的間隔和檯面設計造成了局限，沒有足夠空間放置不同器材，只能這個櫃位放一類器材，那個櫃位放另一類，變相令每個櫃位只能提供既定服務。有見及此，小卡團隊為郵局度身定做了新櫃檯。

這是他們的核心設計之一。櫃檯的設計很複雜，既要擺放郵局員工工作所需的全部器材，也要配合員工的工作要求，在有需要時靈活改變用途，提供不同服務，後來光是桌子的設計便花了超過一個月，反覆修改。櫃檯設計成可以與運輸帶連接，方便運送大型郵件及包裹。而這些櫃

為設計員工櫃檯，團隊花了超過一個月的時間，務求能以最靈活便捷的方式擺放郵局員工工作所需的全部器材。

檯和運輸帶等都是針對不同環境設計的模組式組件，只要一張設計圖，局方將來也可在其他分局建造相同的模組，製造出相近的設計，以便將新的運作模式推展至其他郵局。

這就是小卡團隊在投標時展示的設計理念。他們設計了各類服務標誌，用平面圖像解釋如何通過轉換指示牌顏色，從而令人們的行為邏輯出現根本的轉變。市民不需要在排隊時茫然苦惱，員工也能根據實際情況靈活變通，提升服務效率。「我們是惟一向局方提供新營運邏輯的設計團隊。這套行為邏輯能夠幫助郵局解決在運作上的問題，而非只是以效果圖告訴局方能將空間做得多漂亮。」

這是很好的示範，反映設計公司在入標時細心思考客戶面對的問題，用心解決，才是中標的關鍵。事實上這也是當局在項目第一階段研究後關注的重點——了解市民和員工在郵局裡的活動習慣，讓郵局的設計滿足雙方需要。除了標示系統，小卡的設計處處皆以市民和郵局員工兩大用家為本，同時加強品牌在市民心中的形象。

小卡保留了郵局地面入口的郵箱，以便市民識別。

● 貼心設計　注重細節

旺角郵政局是樓上郵局，市民需經過地面通道，乘搭扶手電梯至樓上，才能進入郵局。在改造郵局地面入口時，小卡和團隊為了讓人意識到郵局還在原址，便保留了原本的郵箱，以便市民識別；保留郵局的傳統面貌也能鞏固郵局在市民心中的形象。

而當進入郵局後，人們第一眼看到的便是各個櫃位和櫃位前方的電子屏幕指示牌，能迅速找到所需的服務，再按顏色指示排隊輪候。至於長者、殘疾人士等有需要人士，則可前往入口旁邊的顧客服務處尋求協助。小卡的團隊建議旺角郵政局設

立顧客服務櫃檯，為長者、殘疾人士提供專門服務，並解答不同顧客的疑問。專門為有需要人士服務其實也是提升效率的方式，比起讓他們苦惱地找櫃位、排隊，中間還有機會出意外，由顧客服務處來處理各種特殊情況更便捷。雖然這些特殊個案可能只佔郵局全天工作的百分之五至十，但處理得當，卻可以令郵局整體運作順暢得多。

經過櫃位後，有一片空曠的空間。在這裡，郵局主要的設計元素：波浪形的綠色線條最引人注目。線條轉化自香港郵政的「郵戳」標誌，綠色也是延續品牌的專屬用色。波浪形的設計元素連接整個空間，既能加強香港郵政的品牌形象，這些線條也都有實際用處，並非單純作為裝飾，例如天花和地面的線條用於收藏照明的燈帶。而其中一面牆身上設有一個波浪形的檯面，擺放了筆、剪刀、沾水海綿等工具，供顧客站著填寫表格、準備郵件和包裹。平台下方還有一個較矮的波浪形小平台，這也不是裝飾，而是專供輪椅人士使用的桌面。

郵局內每一條波浪都有作用，例如作為檯面，供顧客填寫表格、準備郵件。檯面上方則有展示郵局資訊的電子屏幕。

波浪形設計還有個好處，就是能在無形中增加貯存空間。郵局裡當然少不了郵箱。在波浪形檯面下方正是平郵和空郵郵箱，郵箱設有兩個投遞口，分別在檯面下方，以及一牆之隔、郵局外圍的通道上。圓弧形的波浪設計營造了足夠的空間容納郵箱，讓人不管在郵局裡面還是郵局外面，都可將郵件投進郵箱裡。

郵局以白色和綠色為主色調，清新簡約。在波浪形檯面後方，則是可供市民申請使用的郵政信箱。信箱漆成白色，融入整體空間。而信箱前方有個長方形的桌子，是讓顧客準備郵包的多功能包裝檯。檯面有數個凹槽，用來放置剪刀、繩

包裝檯功能多多，為顧客在準備包裹時提供最便利的協助。

子等用品，以及垃圾桶的投遞口。其中一個凹槽則放了一個電子磅，電子磅與檯面齊平，顧客包裹郵包後能直接將郵包放到電子磅上量度重量，不必費力搬來搬去。

包裝檯下方收納了兩架手推車，這是考慮到有些寄往海外的包裹數量很多，人們在這裡把東西包裝好之後，再用手推車將郵包推到櫃位，就更省力了。包裝檯兩側還貼了不同郵包尺寸的貼紙，以便顧客量度包裹尺寸，他們不用把東西搬起來，也能知道買哪個尺寸的箱子放置貨品。這些設計都能令人方便快捷地完成包裝工作、確定郵包的尺寸和重量，也有助於減少在櫃位排隊輪候及處理的時間，減少人群聚集。

當顧客回到櫃位處理包裹時，同樣也能感受到貼心的設計。櫃位前面有一排不鏽鋼腳踏，可以卡住手推車或輪椅的輪子，避免意外碰撞。櫃位中間有個專供投寄大件郵包的投遞口，入口下方便是電子磅，顧客投遞郵包的同時便完成了量度重量的程序，其後郵包可直接經由運輸帶運走，顧客和職員都不必再反覆搬抬沉重的郵包了。

至於在郵局內部，各項設施在設計時已經考慮到員工的工作流程和後續的運輸物流程序。櫃

位後面的組合櫃設有不同的標籤，以便職員收到郵件和包裹後暫時存放，在存放的過程已經做好分類，之後職員就能迅速將同類的郵件包好運走，節省時間。而在郵局的角落有一條旋轉滑梯，職員收集的郵件和包裹可順著滑梯抵達下方的出口，也是郵車停泊的地方，一批批包裹便能直接裝到郵車上，十分方便。

● 扭轉「免責」心態

在這次翻新工程，小卡和團隊還在郵局內加設了好幾個電子顯示屏幕，取代郵局慣用的告示板，展示以往張貼出來的各種通告及海報等印刷品。這是另一個在運作方面的重要改變，改變的是服務心態。

以前郵局裡要張貼十數張告示，提醒市民各種條款和注意事項，以及郵局的新服務等宣傳訊息，這是郵局慣常的做法。團隊跟局方商量了很長一段時間，才說服局方接受電子屏幕的建議。改造後的郵局將各種告示數碼化，甚至變成短片，集中在數個屏幕內不停循環播放，吸引市民觀看。在櫃位前方的指示牌下面也設有小型電子屏幕，展示較重要的訊息，顧客在等候時

216

「以往張貼告示的方式其實是『免責』的做法。這些告示表明，郵局已經告訴你、提醒你這些注意事項了，萬一出了什麼問題，都與郵局無關。但在現實的角度，真的有人會花時間看這些告示嗎？其實人們去郵局時，不會先把這些告示一張張看完，才去寄一封信，這是不可能的。反而數碼化後，放在較醒目的地方，人們還有可能在填寫信封或表格時看一看，這是不可能的。反而數碼化後，放在較醒目的地方，人們還有可能在填寫信封或表格時看一看，這是不可能示與其說是提醒，還不如說是跟規矩做事，以規避責任的做法。小卡覺得，要真真正正地作出提醒，必須讓人把訊息看在眼內。以電子屏幕作展示後，凡是有重要訊息，顧客都能一眼看到；屏幕還能用來「賣賣廣告」，宣傳郵局的一些新服務和新政策，真正達到宣傳提醒的作用。」張貼告

人們總以為「免責」是「免死金牌」，能避免問題出現，但在小卡看來，這種態度恰恰會製造問題。以郵局為例，市民只是受制於公開張貼的條款，無計可施，但情緒很可能是負面，甚至是惱怒的，實際上為雙方的關係發展種下了禍根。他希望藉由設計改變局方的心態，「我們應該希望顧客開開心心地離開，而不是做錯後又得不到協助，然後生氣地離開。『免責』的態度只會令問題更嚴重，也無法得到顧客諒解，這不應該是如今這個年代服務行業的營運手法。我

一直強調要正面面對問題，並通過設計帶來良好體驗，就像顧客在排隊無聊時，也能看看電子屏幕上的內容，既不會感到沉悶，還能對郵局的服務有更多認識。」

小卡和團隊重視郵局面對的各種問題，他們善用每一寸空間，重整可能製造混亂的服務流程，以貼心的設施帶來便利，用更有吸引力的方式展示資訊，利用設計逐漸改變郵局的營運邏輯和服務態度。

● 公共項目的成功示範

改造與市民生活息息相關的公共項目並不容易，既要從家用角度考慮，也要扭轉約定俗成的工作心態，在施工時還要面對高難度挑戰。郵局在裝修期間仍要繼續提供服務，改造工程都是於營業時陸續完成的。新郵局的整體環境清爽整潔，波浪線條極具時尚氣息，而每個設計都有實際用處，可見團隊想得很仔細。「我覺得設計就應該是這樣，每個地方都有用處，方方面面都要仔細考慮。很多人看到新郵局實景的照片還以為是效果圖，沒有人相信像郵局這樣功能複雜、人多又混亂的地方可以變得這麼簡潔清晰。」

檢驗一個空間的理想成果，不在於它向人們展示了什麼，而是它給人們帶來了什麼。項目完工後，香港設計中心找了第三方獨立小組向市民和郵局員工進行意見調查，了解他們對新郵局的看法，當中所有受訪顧客都認為新設計令郵局服務更有效率，其中超過九成的顧客覺得新設計可應用在其他郵局，員工則表示工作環境讓人更愉快。後來旺角郵政局翻新項目獲得多個獎項嘉許；還成為了香港大學建築學院的教學案例，以此來講述公共項目帶來的影響。

而在小卡的角度，項目大獲好評，正是由於翻新工程直接面對郵局當時存在的問題，並大膽提出創新突破的解決方法。要做到這一點，除了具體的設計，參與項目的各個持份者的態度也起了重要作用。

一個項目的最終成效，很視乎決策者的取態，他們開放或保守，決定了設計可以有多少發揮。在整個旺角郵政局的改造過程，上至管理層，下至負責執行的員工，都十分支持。他們面對的是想都沒想過的設計概念，需要不斷聆聽，接受並嘗試很多嶄新做法。最後項目順利完工，全因他們都是一群有心把事情做好的人，也很開放，顧意嘗試。

「局長、副局長等管理層也一同參與，他們很有世界觀，以宏觀角度來考慮郵局的裝修工程，而不是單單著眼於一間郵局的改造，令我十分欣賞。做公共項目時，客戶的取態很重要，他們要是願意接受創新的設計理念，就能實現更好的解決方案，和市民建立良好的關係。」翻新後的郵局服務效率提升，員工工作更便利，真正做到以用家為本，令參與改造工程的香港郵政員工感到自豪。後來他們在參加各種講座時都會提及這個項目，到處宣傳。

在城市發展進入瓶頸的時候，極具創意的設計是走出困局的良方。設計是推動城市變革的隱形力量，在為老舊空間改頭換面的同時，也在無形間改變人們習慣的工作模式和心態，進而改善人們的生活方式。經由設計塑造的行為改變，遠比一板一眼的令行禁止更容易令人接受，產生的影響力也更深遠。

從遴選方式，到打破郵局運作慣例的設計概念，都是小卡希望透過項目帶來的影響，以設計創造更大的思想轉變。他期望政府各部門的負責人可以通過這類案例，了解善用創意能達到的良好效果，將來進行其他的發展或改造項目時，也能以更開放的心態，嘗試更多創新設計，以提升公共服務水平。

名稱 ● 旺角郵政局
類型 ● 室內設計
時期 ● 二○一一年
團隊成員 ● 卓震傑、何子偉

走出「免責」的模式

小卡發現，做公共項目時經常會遇到各種阻力，尤其牽涉政府部門的公共項目，因為會收到人們從不同角度提出各種意見。可是當提出的問題多了，對於負責項目的人來說就成為了壓力，他們甚至會感到厭惡。為了減少收到的意見，令項目更順利地進行，有關機構或部門會用很多方法限制收集意見的途徑和時限，變相只會接收一定數量的意見，這樣他們就能減少改動，令項目按他們設想的方式和時間順利進行。

但避免面對不同的聲音，迴避可能的挑戰，也是「免責」態度的延伸，不但無助解決問題，錯過進步的機會，還會令提出意見的人覺得不受重視，加劇人們的負面感受。「意見不一定就是不好的，在我們成長的過程中，也希望聽到別人的意見，令我們改進，那為什麼面對這些項目時就要害怕別人提出意見呢？」

小卡一直樂於聆聽他人的建議，對各種意見都抱開放態度，從善如流，這是他從工作伊始便有的態度：接受意見，不介意修改。

在設計行業，這大概是令人訝異的取態。不少設計師覺得，改著改著就沒有設計可言了，所以他們遇到一而再，再而三的修改，就沒心情再做下去，覺得肯定做不出好的作品來，那麼按照客戶說的做就好，這樣做得再差也是客戶的指示，跟自己沒關係。「其實客戶願意提出意見是好事，不然項目完成後才說做得不對，就更難修改了。我很歡迎客戶表達意見，可這並不代表客戶提出意見後，我的設計就沒有了，總有辦法令設計精神在修改後保留下來。雖然用的時間多了，但效果雙方都滿意就好。」這個正面、雙贏的想法令小卡獲益良多，因此，他致力在設計中融入正面思維模式，讓更多人認識到正視問題的益處，也有助他人建立更好的關係。

屯門污泥處理設施

建築於社區與政府之間

SLUDGE
TREATMENT
FACILITY (T‧PARK)

小卡曾經歷過特別忐忑的一分鐘，當他向眾人講解設計規劃後，會場一片寂靜，沒有人說話，沒有任何動靜，也看不到任何表情。在那一分鐘裡，他心中對於項目可能遭到大力反對從而失敗收場的恐懼，升到最高點。

一分鐘前，他正向屯門區議員介紹屯門污泥處理設施的整體概念設計方案。

屯門污泥處理設施是政府在二〇〇八年左右提出的計劃，用於焚化污水處理後產生的半固體殘餘物。計劃剛提出便遭到屯門居民大力反對，一反對就是三四年。設施原本預計在二〇一二年啟用，以便盡早紓緩垃圾堆填區的壓力，然而在二〇一三年，政府仍在和屯門居民、區議員拉鋸。

這當然不難理解，沒有誰願意與焚化污泥時產生的廢氣與臭烘烘的垃圾為鄰。焚化設施簡單來說就是附帶大煙囱的工廠，長年排放焚化污泥時產生的廢氣和臭烘烘的垃圾為鄰。焚化設施簡單來說就是附帶大煙囱的工廠，長年排放焚化污泥時產生的廢氣，伴隨廠房而來的還有運送污泥的貨車和貨船，將在區內每日穿梭。區議員質問：全港有十八個區，為什麼偏偏要來我這區呢？

223

在拉鋸期間，政府官員和項目工程師反覆強調污泥處理的技術沒問題，或這個設施不會造成污染。他們引用日本大阪的垃圾焚化爐為例，指出該焚化爐應用先進的濾化技術，令煙囪排放的空氣比普通空氣還要乾淨，焚化爐附近甚至有民居，讓人看到先進的技術解決了環境污染等相關問題，焚化爐也不會對人造成傷害。在實際數據上區議員是明白的，可是單從技術層面難以說服屯門居民，他們介意的既有污染和臭氣，更重要的是心理上的不適。

「這類焚化處理設施如果沒有經過設計，直接展現原貌，人們看到它的外形就會覺得很不舒服，尤其在漂亮的海岸線上出現這樣的設施，最讓人難受，自然會遭到責罵。」小卡在項目進行到第四年左右加入，經了解後，很快抓到重點：他要解決的不是技術問題，也不單單是建築問題，而是形象問題。

● 扭轉既有觀念

小卡和團隊了解項目後，開始製作第一輪的項目方案設計計劃書。計劃書包含兩個方案：其中一個是把污泥處理設施建成像一座山一樣的形狀，嘗試融入附近群山環繞的環境，另一個是讓

建築物帶有水的形態。後來「水」的概念獲當局選中。水帶有潔淨的含義，具有淨化功能，而設施也是建在海邊的。相比起直接表達污泥焚化的現實，用水來代表清潔轉化，既與焚化污泥的概念相近，也能令設施的形象得到美化和提升，從而改變人們的觀念。此外，屯門區有很多原居民，他們看重風水命理。小卡在設計時也諮詢過風水師傅，師傅表示，有山有水是好事，以山和水作為基本設計概念也不會沖撞該區的風水運勢。

在小卡的構想中，污泥處理設施被設計成海浪的形狀，於岸邊翻捲，而排氣管道匯集成了一個大煙囪。煙囪稍微傾斜，與整體建築融合，就像是捲起來的波浪一樣。而煙囪頂部則改為觀光塔，加強地標性。建築物弧形的線條加上銀白色的外立面，充滿動感，與人們想像的焚化工廠截然不同。建築物低層為落地玻璃窗，增加通透感，讓人看到焚化設施內部的運作情況，進一步減低可能出現的負面觀念。

有關部門為興建焚化設施預留了大片土地，小卡就建議將建築物周邊的土地改成公共空間，對外開放，成為一個綠化公園。建築物的屋頂也加建綠色平台，提供休憩空間。這也是為何項目後來會命名為 T‧PARK［源‧區］：因為興建焚化設施的理念和目標，從廢物處理，變成集環

污泥處理設施被設計成海浪的形狀，而排氣管道變成了一個大煙囪，就像是捲起來的波浪一樣，充滿動感。

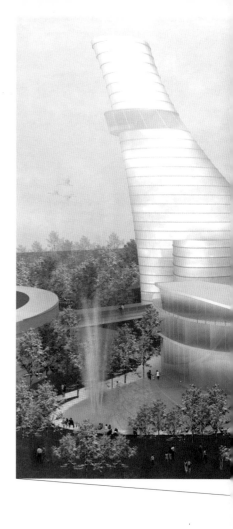

保、休閒、教育於一身的多功能公園（Park），令公眾可以參與其中。

「概念轉換後，看似不好的設施，在落成後也能變成該區的發展機會，帶來好處。既然要花錢，用這筆錢來建造焚化設施，和用這筆錢興建一個服務市民、為市民提供環保教育的休閒公共設施，後者不是更有意義嗎？」這樣的概念轉變，顛覆了人們的認知，焚化設施非但不會造成危害，反而會造福居民，成為屯門區的發展機會。小卡覺得，興建環保教育公園的概念，也

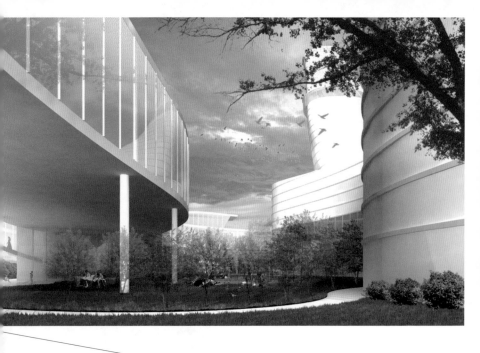

綠水青山的環境顛覆了人們對焚化設施的認識，也形成巧妙的心理認知，減少對設施的負面感受。

能形成巧妙的心理博弈：既然這裡有個環保教育公園，還歡迎公眾到訪，那麼肯定不會有多少臭氣，也不會有嚴重的污染。解決形象問題指的不僅僅是美化建築物外觀，而是改變整個建築規劃帶給公眾的感受。設計將焚化設施的實際運作情況、可達到的轉化標準等數據，以及工程設計的智慧全都展示出來，讓公眾親身體會。建築物內設有環保教育中心，焚化過程能通過走廊上的玻璃窗看得清清楚楚，從而達到教育目的，增加人們對焚化設施的認識。計劃裡還包括與建水療中心，將焚化時的熱力輸出轉化成為溫水療養池。市民浸泡在「轉廢為能」的溫水中，切身感受焚化污泥所產生的能量。

項目延續了小卡一貫的處事態度：「解決問題的方法就是面對，而非迴避。」公眾抗拒與垃圾為鄰是很正常的心理，不需要否定或逃避，也不必作太多辯解，只要項目透明公開，開放給公眾參與，讓他們自己看、自己感受，他們最後留下的印象就是：這是一個優美而環保的公園，帶著孩子來參觀遊玩，很有教育意義。如此一來，焚化設施本身帶來的負面感受也會隨之消減。當人們進一步了解到設施如何「轉廢為能」，將來可能也會對環保課題更為關注，同時更加明白項目規模之宏大，工程之偉大。這就是通過體驗來讓人理解及感受建築的意義所在。

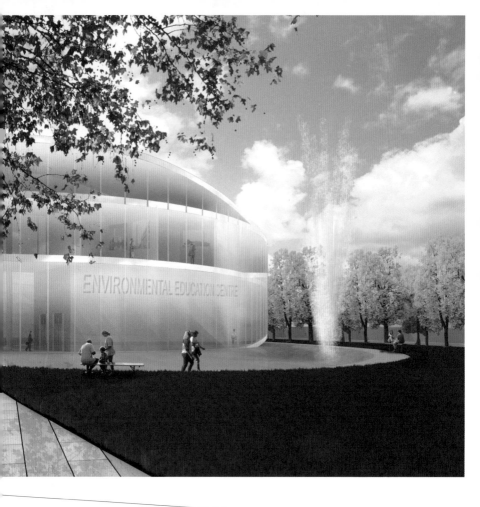

ENVIRONMENTAL EDUCATION CENTRE

建築物被玻璃幕牆圍繞，增加透明度。

● 戲劇化地局面逆轉

現在Ｔ‧PARK［源‧區］當然早已順利開幕，可在項目尚未落實前、充滿爭議的前期階段，這樣一份計劃書真的能平息各界的反對聲音嗎？小卡還要經歷終極考驗：前往區議會，向屯門區議員展示並講解項目的設計概念。也就是一開始説的忐忑一分鐘。

整個計劃書的方案以總共一百張幻燈片演示，但到了區議會，只剩下十張左右，令他很是惶恐。幻燈片經過負責項目的工程師、官員層層篩選、刪減，擔心當中某些資料太敏感，或有些字眼不恰當，細挑細選後，只留下重點中的重點。

開會當天，在小卡出場前，會場因為之前討論的政治話題氣氛緊張，官員和議員間劍拔弩張，好不容易才把重點拉回這個項目，於是小卡在開口前已經受到極大壓力。他戰戰兢兢地介紹設計概念，大概花了十幾分鐘，然後眾人沉默了很久。「那段空白的時間就像電視劇裡演的一樣讓人恐懼，當時根本不知道議員的感受。」

沉默了大約一分鐘後，終於有區議員發表意見。出乎意料的是，對方的觀點十分正面：「如果真能建成這樣的地方，那也不錯。我很欣賞將工廠變成公園的做法，這樣我們就多了一個休憩的地方了。」

這只是一個開始，接著有超過十位區議員發表意見，每一個都在稱讚項目的設計。那一刻小卡終於放下心來，還留意到有一兩個女職員眼泛淚光。

「他們（政府職員）的壓力是可以想像的，整個規劃做了五年，被人責怪了五年，明明做著一件為社會帶來好處的事，卻一直遭到反對，他們也承受很多壓力；而在那一刻居然得到別人稱讚，獲得認可，便很難忍住內心的情緒。」小卡自己也很感動，覺得這個項目很有意義：「原來我可以通過整理、策劃和創意能力，用設計解決一個積存已久的問題，並將局面從充滿負面情緒的緊張場面，變成群策群力解決問題的圓滿結果。」

會議結束後，時任屯門區議會主席劉皇發（發叔）悄悄走來，緊緊箍著小卡的肩膀，跟他說：「小卡，每個區都不想要這個項目，現在我屯門區要了，掂啦！」小卡問為何「掂啦」，發叔說：「當然掂啦，這是全球最大的焚化爐，現在設計成地標性建築，屯門區有多驕傲啊！」『屯門』這個名字，以後會成為世界性的環保社區了。」

設計也是一種語言，本來負面的設施，通過創意設計，帶出正能量的一面，並在眾人同心協力下迎來新面貌，讓公眾認識到項目本身有多令人自豪，這是小卡覺得創意思維可以扭轉、改變、帶動的地方。「只要有準確的定位，就能改變人們的心態。這個項目不完全是建築設計，而一個有建築概念的品牌形象設計，反映了運用創意的最佳結果。」

235

這就是屯門污泥處理設施在成為 T‧PARK［源‧區］前的故事。

● **讓創意重塑城市生命力**

小卡團隊負責的是項目前期的建築規劃，包括訂定設計方案、準備招標標書，也要評核各投標公司在設計方面的表現，選出中標公司後，便由該公司的設計及工程團隊接手具體興建的工作。雖然後來建築物外形跟他們設想的不太一樣，但他們當初規劃的元素全都得到實現，包括：水的概念、焚化設施透明化、觀光塔、溫水公園、環保教育中心等。後來 T‧PARK［源‧區］的標誌設計也是根據水的元素設計來演繹。儘管只能參與前半段的工作，小卡仍感到與有榮焉。

T‧PARK［源‧區］在二〇一六年對外開放，隨之得到很大讚許，更一度預約爆滿，人們覺得這是以創意解決問題的好方法，公眾也有了新的休閒教育好去處。現在提起屯門污泥處理設施，人們首先想到的已不再是當初的反對聲浪，而是廣闊的公園、溫水水療區、戶外足浴池；而屯門區也在幾年間大力發展，成為香港「西部經濟走廊」的重點地區之一。

236

這番經歷讓小卡確信，以創意思維解決問題才是設計時要思考的重點，「創意思維不是指怎麼把東西做得漂亮，而是怎樣用有創意的方式圓滿解決問題，同時給人提供更好的體驗。人們需要有創意且令人樂意接受的解決方案，而不應抱有害怕受責備的心態，在做事時固步自封。」

在香港，凡是大型公共基建項目往往伴隨著爭議，其中一個原因可能由於傳統的公共基建大部份都是由工程師負責，欠缺建築師和設計師的參與。工程師多重視技術及功能層面，但公共項目具有服務市民的特質，譬如污泥處理設施、海濱長廊、單車徑、公共圖書館等，落成後都要為公眾提供服務，大眾對這些設施的期望遠不止達到功能上的要求，還包括體驗與形象。設計師恰恰能幫助項目負責人跳出技術層面，看到市民關注的重點，從而正視及處理，真正解決問題。

屯門污泥處理設施就是難得的特例，反映政府部門善用興建公共項目的機會，讓設計團隊發揮創意，令市民感受到政府開放的一面，這樣既能提升項目品質，改善形象，也能大大增進與市民的關係。小卡希望政府部門能容許更多設計師參與公共項目，譬如通過設計比賽的形式，吸引設計師參與，以設計來建立公營部門和市民之間的關係。

一個城市的生命力從哪裡體現？是節節上升的經濟數據，還是與日俱增的人口數字？其實，城市裡有怎樣的基建設施和公共服務，以及它們給市民的體驗和感受，才最能體現一個城市的精神面貌和文化內涵。公共設施在建立城市形象的同時，也建立起情感聯繫，深入社區關係的領域，創造溝通和理解的機會。正如屯門污泥處理設施面對反對聲浪仍得以落成，只要願意嘗試，通過設計建立關係以至改善形象，就能將不可能的任務變成可能，令公共設施在創意設計下都變成藝術品。

名稱 ● 屯門污泥處理設施

類型 ● 公共基建項目

時期 ● 二〇一一年

團隊成員 ● 李孝斌、張國麟

得到應有的嘉許

小卡十分欣慰的一點，是能夠讓負責項目的政府官員和工程師們感到自豪，他們的功勞和貢獻得到了應有的尊重。

大型基建項目動輒要花十數年時間興建，人們在花了十年後將工作變成一項成就，和在之後幾十年不斷遭人唾罵，完全是兩回事。在小卡看來，人們花那麼多精力去做這些項目，也是在為社會作出貢獻，但他們卻沒辦法也不敢為自己做的事情感到驕傲，反而害怕被人責罵，他們也會不開心。他很重視這個項目，也很看重各人的付出，雖然他在設計時並沒有刻意言明，但他的設計概念也包括重建政府部門和市民的關係。「設計也是一種關係處理的方式，令全球規模最大的焚化爐回到它應有的狀態，展現項目本身的價值，令工程師和官員得到應有的尊重。」

興建焚化設施和興建跨海大橋、摩天大樓一樣，都能為社會作出貢獻，其實具有同樣的價值。屯門污泥處理設施落成後，不只是市民願意參觀遊覽，政府也樂意展示項目成果，工程師等全部參與項目的個人和公司都願意告訴別人這是他們參與興建的建築，人們會以「偉大」來形容工程，讓小卡份外開心。

給設計師一個發揮空間

屯門污泥處理設施分為設計規劃和具體興建兩個階段，這也是本地公共項目常見的建造模式。大型項目都是分階段進行，分開招標，做策劃的是一間公司，深化設計細節的是另一間公司。箇中原因可能是項目時間太長，或有很多實際操作上的考量，但在設計的角度，當一個項目有好幾個

持份者參與，無論是項目本身的理念，或是具體建造的細節都會出現變化；而設計師無法從頭到尾跟進自己的設計，只能參與其中一個階段，一開始確定的設計概念可能沒辦法完美落實。

在香港，不少建築項目都是住宅屋苑和大型商場等私人項目，性質近似，項目管理人員有很大掌控權，設計師需要解決很多建築細節上的問題，多於在設計上有所發揮。而公共項目類型眾多，能給設計師更大發揮空間，可是受制於招標形式，設計師很難參與整個項目，變相無法說這是他的完整作品。

對於有才華的設計師來說，只要有一個項目就足

以一舉成名。在外國，這類棘手的公共項目正是建築大師名揚四海的好機會。香港同樣不乏有能力的設計師，也不缺少公共項目，只是沒機會讓他們參與其中，實現創意。要是政府能善用建造公共項目的機會，給設計師更多發揮空間，這個城市也能通過設計煥發新光彩。

蛇口海上世界招商局廣場南海峰匯

建築於古代文人與現代商人之間

CLUBHOUSE IN THE CHINA
MERCHANTS PLAZA

有一天，小卡位於工廠大廈的公司迎來了一群客戶。令他驚訝的是，這群客戶不是香港人，他們來自深圳蛇口，任職於中國內地四大財團之一的招商局集團。

招商局集團有著「百年央企」的稱號，業務範疇包括航運物流、金融投資、園區開發運營等領域。上世紀八十年代，招商局在深圳南山區創建內地首個對外開放的工業區：蛇口工業區。這時深圳剛成為經濟特區，從蛇口開始大力開展對外貿易，在短短四十年間躍升為「亞洲矽谷」。至二十一世紀，招商局以六百億元人民幣在工業區內開展「海上世界」的重建工程，建設集住宅、旅遊、餐飲娛樂等設施於一體的休閒城區，其中包括樓高三十七層的商廈「招商局廣場」。來找小卡的是負責項目的幾位總監，他們希望小卡參與大樓頂部共四層的高級會所「南海峰匯」的設計工作。

「我好奇地問為何找我們，他們說覺得以文化做設計核心的公司比較少，知道我們會深入挖掘項目內容，設計很有意義，加上別人推薦，看到我們的作品也十分喜歡，所以就來了。」客戶的期望大概是對的，小卡在了解項目後首先想到的，便是擺脫傳統會所金碧輝煌的刻板印象，重新思考這個空間能給使用者帶來些什麼。

南海峰匯的目標是成為匯聚南山區以至全深圳頂尖人才的會所。這些人才不少從事科創、文創行業，思考的都是顛覆性的發展大計，在醫療、科技、交通等層面改變社會。他們可以在會所裡交流聚會，談生意合作、談投資，甚至商討如何建設一個更好的都市。當小卡聽到客戶描述項目目標時，就想到：一群關心國家的人，聚在一起各施所長，探討國家未來的發展。這不就跟古代的文人喝著酒、品著茶，討論國家大事一樣嗎？

事實上，招商局也是源於一群文人大臣的極力推動。招商局在一八七二年成立，正值清朝洋務運動時期，李鴻章、曾國藩等人以「自強」、「求富」為口號，在全國開展西方工業運動，開創對外通商的途徑。最初招商局名為輪船招商局，顧名思義，是以發展航運貿易為主，成立翌年便運行上海至香港的貨輪航線，並在天津、漢口、香港、日本長崎等地開設十九個分局，還曾組建近代中國第一支商船隊。「海上世界」之所以得名，正由於招商局與海上貿易密切的關係。小卡在了解招商局的歷史和航海故事，到後來怎樣擁有通往全球的航海隊伍後，將這些元素加進設計裡，令項目能重現企業長久以來勇於開創、為國家發展作出貢獻的精神。

「所謂的重現，指的是精神層面，重現以前的人為國家付出的精神。我們將這些文人精神轉化

南海峰匯的目標是成為匯聚南山
區以至全深圳頂尖人才的會所

成不同形式的空間。」這就是小卡提出的設計概念：文人空間。

● 營造文人空間

文人空間是怎樣的？在南海峰匯裡，各個空間都帶有文化氣息，在空間裡進行的是各種文藝活動，像是：寫書法、畫畫、品酒、品茶等。小卡期望在深圳的各界人才能在這個空間裡盡情交流，討論令城市以至國家變得更好、更進步的新思路。

南海峰匯的設計不走華麗路線，而是充滿文化內涵，格調高雅。人們進入南海峰匯，首先看到的肯定是一張形狀奇特的長桌。桌面呈通透的湛藍色，就像是海面一樣，其下是一層層螺旋形的木紋，彷彿海面下凹凸不平的地勢。這張專門訂製的桌子，呈現的正是招商局和海洋的連繫，讓人聯想起集團開拓海上貿易、對外交流的歷史。而天花上大片白色雲海，也如同翻滾的浪花，與海浪相呼應。

桌子後面本是大廈的落地玻璃窗，小卡和團隊以亞加力膠條做成波浪形的屏風，與落地玻璃窗

247

如同海面一樣的長桌，以及翻滾著浪花的天花，都讓人想起集團和海洋的連繫。

形成前後兩重屏障，折射陽光，令灑落進室內的光線變得柔和。屏風同時引導人們走向旁邊的香檳區。香檳區為到訪者提供簡單酒水，這裡也是等候區，讓人邊看風景邊聊天。

會所的其中一層是以中華文化精神為設計核心的文人空間，當中包括各個主題空間，像是書法房、茶室、黃酒室、花藝區等。一走進書法房，肯定會被四周的落地屏風吸引。屏風以薄鋁板製成，上面佈滿文字，似是具象地呼應書法主題，但屏風上的文字不是無意義的組合，而是在講述招商局的歷史，每一扇屏風的內容都不一樣。要是有人來到書法房，坐下來細心閱讀，就能清楚了解招商局的往昔。書法房向西，文字屏風還能遮擋日照。陽光穿過屏風，把文字的影

茶室內擺放的都是珍貴的茶具

花藝區在由船木構成的半圓形空間內，呼應航海的設計概念。

子投射在地上，也頗有一番意境。

而花藝區又是另一種感覺。花藝區以一個由繩子串起來的橫木條構成半圓形的碗狀空間。這些橫木都是舊船木，團隊從船上拆下橫木，做成像船形的「船木牆」，連同弧形的實木長桌，都在回應航海概念。人們可以在這裡參與花藝工作坊，通過研習花藝追求精神上的修養。

至於茶室和黃酒室都以木元素為主，並設有展示櫃，擺放珍貴的茶具和黃酒。客戶為不同空間準備的都是最好的器皿和產品，像是黃酒室裡存放了上等的黃酒，書法房提供最好的毛筆，而非看起來不錯的贗品。一個個空間不但

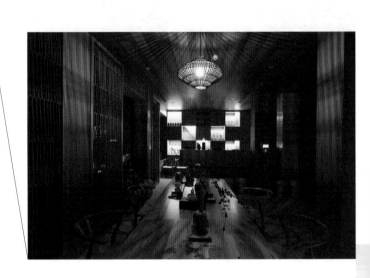

黃酒室以木元素為主，展示櫃內擺放的是上等的黃酒。

252

在佈置上富有文人氣息，也具有實際內涵。

小卡除了致力打造文人空間，在設計時還要考慮空間的結構問題。會所位於頂層，屬於大廈的天台面積，因此有很多長而窄的走廊，並不時出現外牆的鋼結構，要將曲折的空間變成不同的會所房間，還要遮擋露出來的鋼結構，在設計上也是一種挑戰。像是書法房其實是由走廊改造而成的，黃酒室裡的鋼結構都被繩子綁起來了；他們又設計了複雜的流動路線，以屏風營造流線形的空間，避免不規則空間給人帶來不好的觀感。加上不同空間設計營造的各種體驗，令人們在會所走動時根本不覺得自己正在大廈天台。

● 社會發展的最大驅動力在於人

這麼複雜的項目在進行時卻頗為順利，小卡提出方案後，很快獲得通過，其後工程在兩三年內完成。期間他經常要前往深圳，開始了解這個城市，也因此有很多感受。「蛇口有很多新發展，我在那裡第一次感受到深圳的發展與進步。我很記得，在招商局廣場能看到屯門的T‧PARK〔源‧區〕。那時我剛完成T‧PARK的工作，便前往深圳，在進行招商局項目時，看著遠

處 T‧PARK 興建。但 T‧PARK 還未建成，深圳卻在短短幾年裡完成很多項目，急速轉變。」這令小卡受到很大衝擊。

小卡觀察到，到內地工作的早期，當地社會可以說是由兩群人組成，一群是有能力又有財富的精英，接受外國的高等教育，目光長遠，很有世界觀；一群比較傳統，沒有獲得很好的教育；至於位於兩者之間的中產階層相對比較少，兩極分化嚴重。但就在內地工作的幾年間，明顯地中產階層大幅增加，整體社會對於生活質素以及人文教育養等方面的追求都有所提升。由精英建設推動，引發思維方式的改變，社會進步及富裕，產生了更多有素質的中產階層。這令他思考，要令整個社會的質素提升，需要有一群思想領先的人努力建設帶動，通過實踐及普及教育，市民的質素及價值觀都會隨著時間提升，這令小卡回想起香港中文大學在深圳辦學的理念，為學校的堅持和理想感到非常認同。

「招商局可以說是半政府項目，他們發展的『海上世界』規模龐大，大部份都引入可持續發展的觀念，而且非常重視培訓和教育，看到招商局項目的影響力和成效，整個社區在短短幾年間有巨大的改變，實在令人敬佩。」在他看來，這樣顯著的進步，少不了人們的付出和推動。而讓

他意外的是，這些精英更重視一個項目的文化及教育意義，以及對整個城市或國家的長遠利益，而非單看設計的視覺效果。「我所接觸的招商局的人，他們大部份都很開明、國際化，思想有深度，具宏觀眼光，願意接受不同的想法，層次相當高。他們的工作某程度上也是在建設深圳，做的都是重大的決策，而他們會以大局為重，因此任何建設在執行過程都比較順利。」

他很享受在項目期間與客戶交流的過程，覺得很有建設性。「我早期對內地人的認識，是他們都想賺錢做生意，但原來也有一群人在努力建設社會。其實我在香港也希望做同樣的事，所以在互相分享時，看到他們無私

書法房被文字屏風圍繞，十分有氣派。

的宏觀視野，我很感動，也很激動。」大家在互相探討間，產生很多思想碰撞，以及實際可行的想法，如同以具體行為反映小卡設計文人空間的初衷：讓有心人聚在一起，探討並實踐令社會變得更好的方法。他覺得人們需要的就是這樣的空間，在討論中尋找進步的方向。當人們感受到設計中的人文精神，提升文化修養，便會懂得追求更有品質的生活，堅守人生的信念，像是關心社會、愛護家庭等。其中一些討論引發了新的構想，小卡建議將「深港城市／建築雙城雙年展」引入到招商局旗下的一個麵粉廠及玻璃廠的活化項目，後來這成為香港及深圳其中一個重要的活動。

近期，為延續這份精神，小卡正在設計以武俠為主題的空間，除了有酒店、餐廳、會所等，也包含服裝、產品、藝術品及互動體驗設計，希望將中國武俠文化的美感結合現代人的審美觀念呈現出來，以傳承美麗的中華文化。小卡希望整個中國在文化教育方面有更全面的進步，而通過設計營造文化氣氛、帶出文化內涵，從而提升整個社會的文化水平和價值觀念，可能也是一種途徑。

名稱●蛇口海上世界招商局廣場南海峰匯

類型●室內設計

時期●二〇一四年

團隊成員●招駿傑、袁家原

共創發展空間

小卡多年來參與了好幾個內地項目，看到內地的急速發展不但在基建方面，還包括規劃理念。除了深圳，廣東省內一些以往被視為小城鎮的城市近年也有很大發展，其中包括佛山市順德區。「順德可以說是由零開始重建，我看到順德的新規劃，覺得很驚人，又夢幻。當地的規劃充滿綠色環保元素，像是以單軌列車貫通各區，汽車都在地底行駛，擁有很先進的未來綠色城市概念。」

小卡參與了順德豐明中心共創空間的項目，需要設計一個共享辦公空間，發展商希望邀請不同的創科人才在此共同辦公，同時相互交流。而順德強調綠色元素的未來規劃，令小卡想到，人們將來就像生活在充滿大樹的森林中一樣。項目發展商也參與順德的未來發展，環保概念也是企業品牌的重要精神，因此，小卡在設計中融入了環保精神。

順德豐明中心共創空間以一個個樹和樹葉形狀的裝置組成樹海，由樹葉和樹幹圍繞而成的圓拱形空間就是共享辦公的區域。設計表達的是人和自然的關係，營造像樹海般的環境，人們在茂盛的「樹叢」下辦公，感受樹葉遮天的感覺。把桌椅移開，這裡就成了一個大廣場，可供人聚會，或用作活動展示。

在室內要營造樹海的感覺不容易，這些「樹」約四米高，為了「植樹」，小卡和團隊要拆除所有天花，以便容納「大樹」，營造了強烈的空間感。但這些「樹」所佔的平面空間不多，對整體空間運用的影響不大，保留了空間的靈活性，同時展現項目原本的象徵意義，人們看到這些「樹」，就能聯想起綠色環保，認識到這是整個順德區的規劃精神。

小卡通過樹海裝置體現環保元素、營造未來感，也可作為地區在發展過程中的其中一個標準：與大自然緊密連繫。這同樣是通過設計傳遞重要的價值觀念，期望人們在空間裡無形浸染，形成環保心態，令社會變得更好。

凌雲寺

建築於傳統文化與現代生活之間

2.8

LING WAN
TEMPLE

在元朗錦田的觀音山，有一個歷史悠久卻人煙罕至的建築物，那就是香港三大古寺之一的凌雲寺。凌雲寺門前的石碑上刻了建造年代：明朝宣德年間（一四二六至一四三五年），至今已有近六百年歷史。比較特別的是，這是一間女寺，寺裡的法師都是比丘尼。凌雲寺可以說是香港第一所女子佛學院，寺中女尼以清修為主，不時舉行法會、供應齋菜，弘揚佛法。

凌雲寺環境清幽，佛門生活簡樸，法師平日飲用的皆是山上的泉水，而烹調時需要燒柴火。這裡沒有絲毫寺廟的宏偉壯觀，倒像是日久失修的古屋。

「第一次去的時候，凌雲寺的整體環境跟普通村屋沒有太大分別，沒什麼特別。」直到小卡翻查歷史，才發現凌雲寺的寶貴之處。

凌雲寺的建築風格很有特色，裡面也收藏了很多有價值的珍寶，但沒有人知道，因為都被翻新時添加的一層層油漆遮蓋了。這個發現為小卡的設計思路帶來啟發：「越是挖掘，我越覺得這幢建築物像一個寶盒，有很多具歷史價值的東西。如果我繼續往上加新的東西，就會跟原本的建築特色不同了。要維持它的原來面貌，最好的方法，就是完全不要動，添加任何一樣東西或

262

是嘗試改變，都是對建築物的破壞，所以我傾向完整保留及重現建築物本來的模樣。我們最想做到的，就是讓寺院恢復原貌。」

隨著時間過去，建築物在修補翻新的過程多多少少會出現變化，要想恢復原貌並不容易。數百年來留下的痕跡，哪些應該保留？哪些可以剷除？需要仔細研究歷史才能決定。小卡團隊查找資料時，也不太肯定凌雲寺如今的建築風格是不是就是幾百年前剛興建時的風格，但他們很重視建築物原本的模樣，或原本想成為的模樣，便延續以往流傳下來的做法，重現舊有的建築特色。

凌雲寺每次維修，都會在原建築表面刷一層油漆，因此建築物表面的油漆非常厚，厚度達二至四厘米。當他們剷走油漆，才發現油漆下面的竟是顏色漂亮的青磚。

中國古代建築大量使用青磚，青磚古樸素雅莊嚴，最能體現中式建築中富含的儒家特色。青磚由黏土燒製而成，由於多了一道澆水冷卻的工序，燒製出來的磚呈青黑色，並具有更高的密度，以及抗氧化、防止水氣侵蝕的特質，更為耐用。青磚燒製工序繁複，加上黏土稀缺，香港

凌雲寺以青磚建成，具有傳統中式建築特色。

已不能入口青磚，凌雲寺所使用的青磚便更珍貴，成為修復工程的重點。小卡專程邀請從事文物復修工作的外國專家，專家和他的助手一起，以人手和打磨機器，花了大半年，才將寺內全部建築物打磨乾淨，露出原本的青磚。

磨走外牆的油漆，正是為了去除額外的粉飾，使建築恢復原有的狀態。除了青磚，凌雲寺門口的樓梯、記錄建寺歷史的石碑也修復了。而寺內於一九二四年落成的大雄寶殿和殿裡據說達千斤重的大鐘，連同傳統的木門和地板都獲得保留。屋頂的瓦片則是重新鋪設的，以前的瓦片早變成了水泥，團隊要根據歷史紀錄找出對應的紋飾，再重新繪製。至於寺內特別的結構也一概不改，哪怕這會令人們的走動路線變得十分曲折，因為這些結構的存在就是建築物值得欣賞的地方。

「這正是凌雲寺的特色。這個特色指的不是建築風格，而是歷史的痕跡。我們追尋建築物已有的一切，將它們一一重現。以前沒做過這樣的修復工作，覺得很有趣。」

265

● 加入滿足現代人需要的功能

一說到寺院，人們想到的是法師在佛堂跪坐念經的身影。但隨著社會發展，佛教也與時俱進，以昔日叢林生活為基礎建成的建築物，在今日或許不再適宜。小卡在工程期間發現凌雲寺有著特別的管理模式，寺院住持往往來自內地，在這裡一直清修到老，然後再換新的法師。當時的住持年紀已經很大了，新來的法師則特別年輕，還會拿手機玩遊戲、上網，生活習慣很現代化。「她年紀很小，可能還不到二十歲，她的年紀和她正在過的生活有很大對比，這是很矛

古董家具與現代化的天花及門窗
框架形成對比

凌雲寺的特色不是建築風格，而是歷史的痕跡。

盾的。我和她聊天，感覺她對外面的世界很好奇。」

凌雲寺展現的正正是傳統與現代、出世與入世的碰撞。這裡是女寺，位置隱蔽，比丘尼長久以來都在寺中清修，不與外界有過多接觸，很多人也不知道這個地方；但同時寺廟容許信眾參拜，並供應齋菜，又需要與外界接觸，寺裡的法師過的也是現代生活。可是建築物內的各個空間，是不是還符合現代比丘尼的生活方式呢？

「她們的生活很現代，但生活環境就像一個博物館。我需要為她們設計現代化的起居空間，跟做室內家居項目似乎沒有多大分別，這也是很有趣的體驗。」小卡考慮到這一點，便在保留寺院舊有結構、還原本來面貌的同時，於功能佈局上作出改變，使空間更能滿足現代人的生活需要。

凌雲寺內有大雄寶殿、禪房、客房、齋堂、地藏殿等，寺院中間本來是露天中庭，但小卡為中庭添加了新功能，就是他在觀察女尼生活後的設計。凌雲寺以香火錢為主要收入來源，另一樣便是供應齋菜。小卡觀察到來這裡吃齋菜的人越來越多，於是擴展了用餐空間，把齋堂延伸

至中庭，以容納更多訪客，在中庭吃飯也更有在寺院進餐的氣氛。他們又在中庭加設透明篷頂，以鋼框木架作支撐，作遮擋之用。

寺內四處都是有歷史價值的寶物，小卡和團隊把當中一些很有價值的藏品捐贈予博物館，以免堆積閒置；餘下的則放在寺內新開闢的小型博物館裡展示，而一些珍貴的古董家具便放在會客室裡。會客室是用來招待訪客的，在功能上偏現代化，天花的雕花也是新做的，當人坐在充滿現代感、舒適的會客室裡，放眼看到的卻是古老的家具，以至於窗外古舊的建築物，形成傳統與現代的強烈碰撞。為進一步加強古今對比，他們把窗戶在原本的基礎上放到最大，窗框改用最幼細的框架，讓人毫無阻擋地看到室外的青磚綠瓦，感受傳統建築的氣息。

寺院前是雅致的庭園，青山綠水，充滿古意。園內有一個蓮花池，還曾得名「小西湖」，池中豎立灑水觀音石像。但原來小卡剛來到凌雲寺時，庭園一片荒蕪，蓮花池也是乾涸的，只有觀音像獨立於池中。他們花了不少時間研究山水的流動路線，幫寺院重新引來山水，使蓮花池再次儲滿了水，又沿著池塘圍了石邊，以便法師們沿著池塘漫步修行。

新加的方形門框令後方拱形舊門洞更突出，也形成了搶眼的視覺效果。

至於後院花園鋪了甚具現代感的六角形地磚，是他們倒模自製的。六角形地磚有個好處，只要拿起一兩塊，就能避開院內種植的古樹，還顯得很自然；而當地磚鋪到山邊時，也能自然而然地融入山林中，不會像方磚一樣突然出現斷層。這些都是在修復原有建築的基礎上，因應現代人的需要和審美觀，重新添加的設置。

● 以現代手法詮釋傳統文化精髓

東修修、西補補，項目一做便是三年。期間小卡不但要研究凌雲寺的歷史，保留建築物原本的特質，也要配合法師現在的需要和生活模式作出改進，並思考如何將

兩者結合。研究古建築，發掘那個地方保留或改變了什麼，是十分有趣的體驗。在小卡的角度，探索的過程就像在跟整座建築物，以及曾經在這裡生活的人對話一樣，彷彿能感覺到曾經人們做了些什麼、想了些什麼。在修復時，他更重視的是找出這些情景，重新整理空間，令後來的人也能看到這些過往的痕跡。而在與凌雲寺的互動中，不但建築物在一點點完善，小卡的設計思路也在逐漸轉變。

一開始他做了很多研究，十分謹慎，逐步還原寺院原貌，像是對屋頂的紋飾圖樣便考究得很仔細，生怕出錯。項目進行到中段，看到法師的日常生活以及她們對空間的需求，對建築物有了更多了解，他在摸索中產生了新的設計邏輯：「我發現不一定需要百分百維持原貌，只要建築物蘊含的文化精神能傳遞給後人，就是建築存在的意義。」他不再介意設計是否符合歷史，不再給建築作過多修復，只在細節處體現那個年代的文化精神，最後建築物融合古今，帶來的衝擊更大。

「為什麼新設計要以現代手法、現代材料來表現，就是為了讓原本的存在顯得更加獨特，新舊對比更強烈。所謂的新與舊，不是強行將新設計和舊建築融合，當我們對傳統文化有足夠了

解，就會懂得以現代的材料和技術重新做出來，從而滿足現代人的需求。」

舊結構在某程度上具有像博物館一樣的展示作用，而現代功能則需要滿足人們每天的需求，突顯舊結構和新空間的矛盾，正是凌雲寺最美麗之處。設計將現代功能和舊有結構分拆開來，就像在建築物裡添加了一個玻璃盒，人們使用的是玻璃盒內的空間，這樣就能把玻璃盒外一切有價值的建築特色和文物按照原本的面貌保留下來，令訪客清晰看到寺院過往的痕跡，在閱讀建築時和過去的歷史文化對話，這是更理想的保育狀態。

項目新設計的兩層樓高、以落地玻璃作間隔的禪房，大概可以視作對設計理念的最佳呼應——在新的空間裡，進行著延續自六百年前的禪修，傳承至今的佛學精神便在此地與現代設計交錯融合，讓現在以及往後無數年的人，都能感受到建築裡沉澱的精神力量。

名稱 ● 凌雲寺

類型 ● 建築修復、室內設計

時期 ● 二〇〇五年

團隊成員 ● 薛力愷、梁穎然

從刻意到隨意

凌雲寺是傳統中式建築，對寺院的修復保育，也是在保護香港現存的中華文化。可是身為香港人，中華文化跟我們真的有關係嗎？小卡是這樣想的。

小卡覺得，自己這一代和年輕一輩的感受有些不同。在他讀大學的年代，中大講求文化傳承，他感到自己被賦予了使命，需要傳揚中華文化。「中華文化是我們的根，我們對中華文化的認同與政治無關，而是作為一個中國人，覺得中華文化的美麗和偉大是屬於我們的，所以會重視那些傳統技藝。」大學時好幾次和老師同學一起到內地作實地考察，每次考察七至十天，去五六個鄉鎮，仔細了解當地的建築特色，當中的文化、風水、村莊佈局等。畢業一年後，他接到凌雲寺的項目，便順理成章地把大學學到的知識應用在項目中。

「凌雲寺具有傳統中式鄉村建築的特色，我在設計時便主要以

如何保育中華文化、保育古建築的角度來思考。」當傳統文化在應用的過程和現代社會相結合，某程度上會產生新的變化。小卡大學時一方面接受中華文化薰陶，一方面不斷吸收西方的思考方式，以西方思維重新看待中式建築，解讀當中的文化精神和創作原理，在設計時，這些思考和解讀便成為了創作的養份，於是出現以現代手法傳遞傳統精神的作品。而凌雲寺從注重歷史細節到添加現代元素的轉變，也反映了小卡對中華文化從認同到具體應用的過程。「當我放下對模仿歷史細節的執著後，少了很多束縛，作品的質素反而更好，相對也更有深度。」

完成凌雲寺的修復工作後，他也放下了傳遞中華文化的使命感，不再刻意在作品中強調中華文化，而是自然而然地把當中的特質融入設計中，像是提出「文人空間」的概念，以設計改善關係等，因此不少項目都帶有關懷大眾、關心社區的溫度，這都是在中華文化潛移默化下形成的價值觀。他不再把中華文化掛在嘴邊，但中華文化仍無形地存在於他的作品中。

融會國畫中的意境

小卡在中大時還學習了山水畫，當時也許有些慧根，學得挺快，掌握得比較好，而山水畫的繪畫技法也被他運用在後來的創作中。畢業時參加康樂及文化事務署的比賽，除了贏得粉嶺圖書館的項目，還包括一個放在元朗劇院的藝術品：「山石」（團隊成員包括：薛力愷、楊煒強）。

在中式庭園設計中也有山石的概念，像是以石頭來營造山景。「山石」便由兩個作品組成，兩者相對，看起來一個似是山的形狀，一個就像是石頭一樣。而特別的是，山和石的每條線條都以國畫的皴法來表現。

皴法是用以表現國畫裡山石、峰巒、樹身紋理等的技法，當中畫山和畫石的技巧是一樣的。在國畫中，判斷畫家畫的是山還是石，就視乎那樣東西在畫裡佔據的比例——如果在旁邊畫了一個人，而人比它大得多，那它就是石；如果人比它小得多，那就是山。山與石的概念取決於人的大小。於是運用了皴法概念的山石藝術品有了另一重意思：看起來像山的真的是山嗎？看起來像石的就一定是石嗎？

藝術品放在元朗劇院的花園裡，花園只在劇院開放日才對外

開放，這時人們能站在作品旁邊欣賞，作品就是石；而平時花園關閉時，公眾無法進入，只能在花園外圍觀看，那兩個作品就都變成山了。藝術品雖然固定不變，卻能跟空間和人互動，在有人和無人時形成不同的意境。

「山石」運用國畫的比例概念，塑造在人的影響下，當遠近景觀念轉變時，山和石概念的轉變，是一個以人來作為比例尺的小遊戲。這同樣是小卡在學習中華文化後產生的設計意念，並將之融入作品中。作品更獲香港特首辦公室收藏並擺放在特首辦的庭園中。

278

蜑家榭祠

建築於水上蜑家人與陸上居民之間

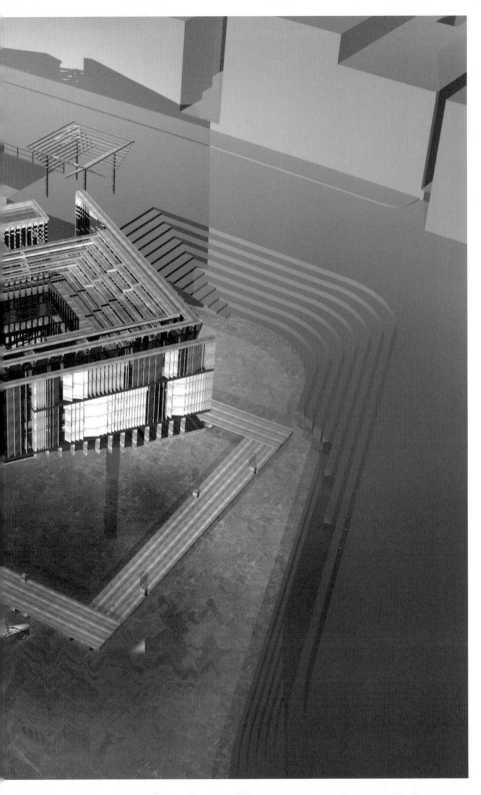

覺得蛋家榭祠很陌生？因為這是一個尚未成真的建築計劃。

小卡曾在大學時花了一段時間研究長洲，除了製作「二○一五年三月十八日四時十八分四十五秒」這個作品，還在研究過程想到另一個規模更宏大的建築項目，就是蛋家榭祠。

「蛋家人其實很能代表香港，最早來香港發展的可以說便是蛋家人，但他們卻是香港惟一沒有祠堂的宗族。」一八四一年，英國人接管香港島，當時在島上的主要就是蛋家人。他們是在水上生活的族群，住在漁船上，靠捕魚為生，有自己獨特的生活方式，卻很少留下記錄。

那時小卡對長洲所保留的香港傳統文化特質很感興趣。他在長洲閒逛，發現不少人仍住在水上，也因此跟陸地上的人較少交流。當他發現蛋家人沒有祠堂後，便做了很多研究，完成了這個設計——為蛋家人建立屬於他們的祠堂，保存蛋家文化，也為他們和「岸上人」建立連繫。

● 水上的多功能祠堂

蛋家榭祠，顧名思義跟蛋家人有關，而「榭」指的是建在水上的木建築，「祠」則表示建築物具有祠堂的功能，蛋家榭祠就是蛋家人的水上祠堂。建築物呈四方形，由木樁柱架高，下方有一條樓梯，接駁在海面的方形環狀平台。這是一個浮在水面的浮廊，四個角落都有繩子固定。浮廊的移動原理跟船隻泊岸時的方式類似：只要拉動繩子，就能控制浮廊的位置──遠離岸邊，令建築物呈現完全孤立的狀態；靠近岸邊，讓陸地上的人通過浮廊進入建築。

浮廊可以說是海面上的浮橋，將這座海上建築物與陸地連接起來；它也是蛋家榭祠的「入口」，無論是岸上的人，還是海上漁船裡的蛋家人，都能經由浮廊進入建築物，船隻則可停泊在浮廊附近。這個非常規的門口還有著令建築物「與世隔絕」的作用，只要控制浮廊和岸邊的距離，平台不靠岸的時候，人們便無法進入建築物了。蛋家榭祠處於封閉還是開放的狀態，就由浮廊控制。

浮廊的設計特色對應蛋家榭祠的兩大功能：保存蛋家文化，作為蛋家人的活動中心；展示蛋家

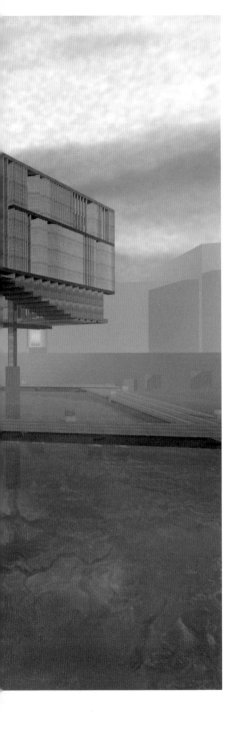

特色，讓岸上的人參觀交流。小卡預期這個祠堂可建在人流聚集的長洲碼頭附近，若屆時建築物附近的岸邊能改造成樓梯狀，當浮廊靠近岸邊時，人們便能從樓梯走到浮廊再進入建築物，平時樓梯和浮廊也可供居民坐著休息，欣賞海景，有個聚腳點；要是遇上不同的節慶活動，如長洲太平清醮期間，來長洲遊玩的遊客也可進入蛋家榭祠參觀，這時建築物便是博物館。但當蛋家人舉行自己的宗族活動或慶典時，不想讓外人參與，就可以拉動浮廊，令建築物離開岸邊，只有蛋家人的船隻才能靠近，這時，建築物又成為只屬於蛋家人的祠堂了。

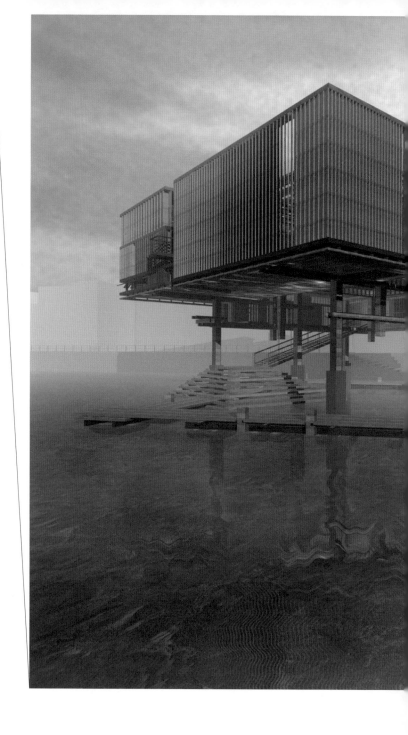

浮廊的設計既可促進蜑家人與岸上居民的交流，也確保他們在舉行宗族活動時可擁有獨立和隱密的空間。

至於被架高的空間也是內有乾坤。這並非一個四方盒，而是一個兩層樓高的四方環，中間是能看到海面的天井。若從高處俯瞰，就能看到建築物呈螺旋形，從外向內迴旋下陷。設計十分巧妙，建築物由外至內、由大至小，共分為四個方形環狀空間，並具有中軸的概念，越是位於外圍的空間越開放，越是在中心的地方便越隱密、越重要。

第一環自然是浮廊，從浮廊經過木樓梯，便進入一個平水台，人們可在此短暫停留，看看海景。然後再從樓梯往上走，進入建築物一樓的開放式空間。這裡是建築物的第二環，具有禮堂的功能，蜑家人可在此開會、聚集。它同時是一個差不多三層樓高的天棚，能在這裡進行神功戲演出，或舉行演講、課堂、短期展覽等活動。禮堂旁邊還有個廚房以及幾間小房間，有需要時人們可在此暫住，這些都是為了配合宗族活動時的聚會和聚餐需要。再往上走，進入二樓的

第三環，這裡有辦公室、貯藏室等，供祠堂內部工作人員使用。

第二、三環皆是建築物較外圍的環狀空間，而在中心部份，即圍繞天井的一帶，則是最重要的核心區域：存放蜑家宗族文化的圖書館。這是建築物內最獨立的空間，完全密封，也是惟一設有冷氣調節溫度和濕度的地方。人們在這裡能找到各種與蜑家文化相關的書籍和藏品。

● 延續木百葉的設計

蜑家人以水為家，他們與海的關係親密，生活全仰賴天與海，因此蜑家榭祠在設計上非常注重與大自然的融合。建築物以木結構組成，靈感取材自船隻的船木，以還原蜑家人在船上的感覺。木材在搭建時留有空隙，使建築物外立面呈百葉狀。木百葉的設計也能營造不同層次的私密感，百葉疏落的地方較開放，百葉聚集的地方較隱密。

這就是另一個設計重點，利用木百葉製造通透感，將四周的景色帶進建築物。這跟「二〇一五年三月十八日四時十八分四十五秒」的作品概念相似，讓人不管走到哪個位置，甚至是走動時，都能看到不同角度的風景。這個設計概念除了在建築物外圍體現，中間最核心的圖書館也有類似的設計。圖書館打破常規，書櫃「三尖八角」，並設有很多窗口。窗戶的尺寸大小都是隨機的，有的單純是窗戶，有的附設座位，令人在不同的地方得到不同的視覺效果和體驗。

若在外面看向蜑家榭祠，會覺得建築物十分通透，因為這裡只有兩個地方是密封的：一個是U形的圖書館，一個是圖書館外L形的辦公區域，其他全是開放式的露天空間，哪怕屋頂也不是

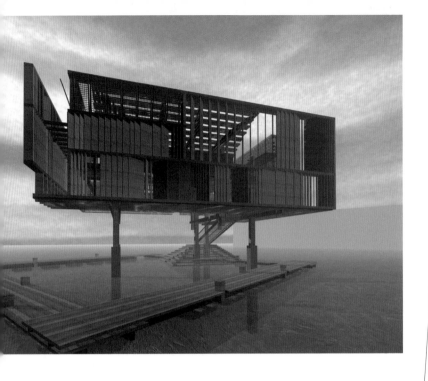

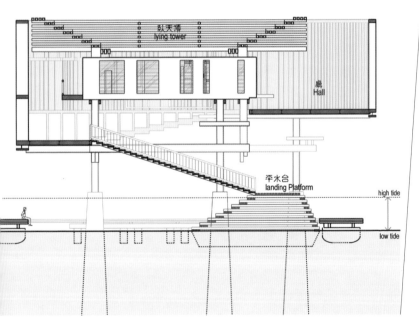

臥天博
lying tower

廳
Hall

平水台
landing Platform

high tide

low tide

密封的。建築物頂部是一個臥天頂，天井四周呈階梯形，人們坐在階梯上，往下望是海面，向上看是天空。這個設計還有個巧妙的用意：當人們晚上在屋頂聚會時，月亮光通過天井映到水中，人們往下看，能看到月亮，就像是建築物把月光框起來了一樣。月亮是蜑家人的燈，為他們的夜間航行指引方向。臥天頂既將光線帶進建築物，也留下月亮的光影，浪漫而有詩意。

● 從未變改的理念

蜑家榭祠有著完整的建築理念，體現了文化傳承與開放交流的雙重特質，很難想像這竟是小卡在差不多二十年前、剛畢業時的設計作品。「這是我自己覺得有需要，所以主動去做的，沒有客戶，創作空間相對自由得多，思考的時間也多，無須由建築物的功能出發，要做到的只是滿足祠堂功能，完成心目中的理想設計。但同時設計也有它的問題，就是難以找到供興建的位置。該在哪裡興建？有誰願意出錢興建？項目其實脫離了實際。」儘管想像力天馬行空，他還是希望有天夢想成真，「要是今天能建成蜑家榭祠，肯定會很受歡迎，成為有意義的旅遊景點。」

其實由蛋家榭祠已能看到小卡在設計中最重視的是什麼，這個作品既帶有他延續自大學時期的文化傳承特質，也有他不斷強調的通過建築獲得體驗、建立關係、關心社區的理念，充滿「小卡風格」。

二十年過去，小卡的作品遍佈空間設計、展覽策劃、裝置藝術等，各具特色，題材卻一直如一：怎樣珍惜他人，如何建立與維繫關係，以至對本地社區的認識和關懷。二十年前，他尚在質疑自己膚淺、沒有內涵，直到現在回頭看，就能看到自己走出來的路，漸漸意識到自己的目光所在。各個項目中關於關係、社區、體驗、傳統文化等主題，都不是刻意為之，只是每次都選擇了這樣的方向及方式，日積月累，成為了他對人生、對世界的思考。

「這個過程是對自己的探索，很有意思。當我越挖掘，越深入，就會知道自己重視和在意的是什麼，然後發現人生的一步步都是連貫的。大學時沒有意識到我有重視的東西，也不知道這就是自己創作的主題，到累積了一定數量的項目後，漸漸看到我的傾向。原來我的作品都以這種主題連接起來，很有趣，後來回看才會發現。」

了解自己的人生軌跡，知道有什麼可以創作，也會決定未來的發展方向。小卡的設計之路從較小型的項目開始，如修頓球場扶手、八十平米的室內空間、兒童圖書館等，隨著閱歷漸長，理解和掌握整體設計理念的能力提升，也終於知道自己重視的是什麼、想做的是什麼，就能逐步提升創作規模，對作品質素更有把握。當他累積了很多作品後，人們漸漸對他有了信心，於是開始重視他的想法，他也有機會接觸到自由度更大、發揮空間更多的項目——瘋頭（Madhead）辦公室、旺角郵政局，以至屯門污泥處理設施等，小卡和團隊用實力證明創意不局限於改造空間，還能通過設計，在品牌、形象、運營模式方面打破常規，提升項目的層次和影響力。

而他在各個項目中與客戶建立的良好關係，以及在香港設計師協會結交的朋友，都成為他推動設計理念的助力。那個害怕陌生人的小卡，卻很樂意與人分享心底裡各種設計構思，像是蜑家榭祠就總是被他掛在嘴邊，默默尋找知音，等候建造的緣份與時機。

他一方面期待遇到有更多發揮的項目，一方面積極開拓新路向。他和團隊正在準備的有深水埗區的重建活化項目、武俠文化酒店項目、維港單車徑項目、屯門河公共藝術策展項目等，而在二〇二一年更將推出籌備五年、專為社會組織及非牟利機構而設的手機 App「MISSION.app」，

跨越不同領域，卻都是他們自主開發的設計項目。「我們沒有錢，但有很多很好的想法，所以想主動提出一些計劃，邀請不同的人參與，看有沒有機會實現。」MISSION.app 在推出試驗版的第一年已經得到香港資訊及通訊科技獎：最佳資訊科技初創企業（社會貢獻）獎（Best ICT Startup Award）金獎，希望可以通過這個項目為香港、為社會出一分力。

至於蜑家榭祠，在小卡努力分享下，有話劇界名人提出更多建議，像是：改在銅鑼灣避風塘興建、在建築物內舉行主題為香港故事的話劇演出，令這個作品的內容更豐富，有了實現的可能。「這個作品並不是我最好的水平，我還能做得更好，也一直在尋找機會，就算沒辦法興建，也有可能將創作意念變成其他可能。雖然我仍然不是很擅長與別人交往，但只要真誠地在做每個項目時與別人用心交流，志同道合的朋友就會連繫在一起。很多朋友提出的建議都是我沒想過的，一個個新項目就是這樣發展起來，過程很是精彩，也成為我人生的一部分。」

小卡的設計心語

我們總是忽略，身處的空間環境是怎樣誕生，承載了怎樣的情緒和故事，這些卻正是小卡最關注的主題之一。

在追求視覺刺激的時代，小卡卻致力為作品賦予意義，表達文化訊息。他希望通過設計為大眾建立及改善與他人的關係、增進對社區的認識與感情。至於通過什麼渠道展現這些訊息？「大學時就從藝術系轉到建築系，創作媒介對我來說並不是最重要的；而身為基督徒，信仰令我覺得沒有什麼是不可能做到的，也不會擔心金錢或者有什麼顧慮，因為成功的關鍵在於祂的心意，我們用心執行便可以。最重要的是享受過程，並從這個過程中學習、成長。」

293

築‧愛

作　　者　　小卡（葉憬翰）

責任編輯　　趙寅

封面設計　　卓震傑

書籍設計　　黃詠詩

出　　版　　三聯書店（香港）有限公司
　　　　　　香港北角英皇道四九九號北角工業大廈二十樓
　　　　　　20/F., North Point Industrial Building,
　　　　　　499 King's Road, North Point, Hong Kong
　　　　　　Joint Publishing (H.K.) Co., Ltd.

香港發行　　香港聯合書刊物流有限公司
　　　　　　香港新界荃灣德士古道二二〇至二四八號十六樓

印　　刷　　美雅印刷製本有限公司
　　　　　　香港九龍觀塘榮業街六號四樓A室

版　　次　　二〇二〇年十一月香港第一版第一次印刷

規　　格　　大三十二開（140mm × 210mm）二九六面

國際書號　　ISBN 978-962-04-4730-3